家庭美術館・美術家傳記叢書

思古・通今／施翠峰

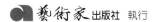
國立台灣美術館 策劃　藝術家 出版社 執行

照耀歷史的美術家風采

「家庭美術館——美術家傳記叢書」於
民國八十一年起陸續策劃編印出版，網
羅二十世紀以來活躍於藝術界的前輩美
術家，涵蓋面遍及視覺藝術諸領域，累
積當代人對前輩美術家成就的認知與肯
定，闡述彼等在我國美術史上承先啟後
的貢獻，是重要的藝術經典，同時，更
是大眾了解臺灣美術、認識臺灣美術家
的捷徑，也是學子及社會人士閱讀美術
家創作精華的最佳叢書。

美術家的創作結晶，對國家社會以及人
生都有很重要的價值。優美的藝術作
品能美化國家社會的環境，淨化人類的
心靈，更是一國文化的發展指標，而出
版「美術家傳記」則是厚實文化基底的
重要工作，也讓中華民國美術發展的結
晶，成為豐饒的文化資產。

Artistic Glory Illuminates History

In order to organize the historical archives of Taiwan art, *My Home, My Art Museum: Biographies of Taiwanese Artists*, a consecutive series that recounts the stories of various senior artists in visual arts in the 20th century, has been compiled and published since 1992. Accumulating recognition and acknowledgement for their achievement and analyzing their contributions to the development of art in our country, it is also a classical series of Taiwan art, a shortcut to understand the spirit and Taiwanese artists, and a good way for both students and non-specialists to look into the world of creative art.

Art creation has important value for the country and society from which it crystallizes, and for the individuals who create or appreciate it. More than embellishing our environment and cleansing our minds, a fine work of art serves as an index of the cultural status of a country. Substantiating the groundwork of our cultural progress, the publication of these artist biographies consolidates the fine arts development in the Republic of China, turning it into a fecund cultural heritage.

Shih Tsui-feng

目次 CONTENTS

家庭美術館・美術家傳記叢書
思古・通今／施翠峰

施翠峰,〈紐約初冬〉（局部）,2002,油彩、畫布,53×65cm。

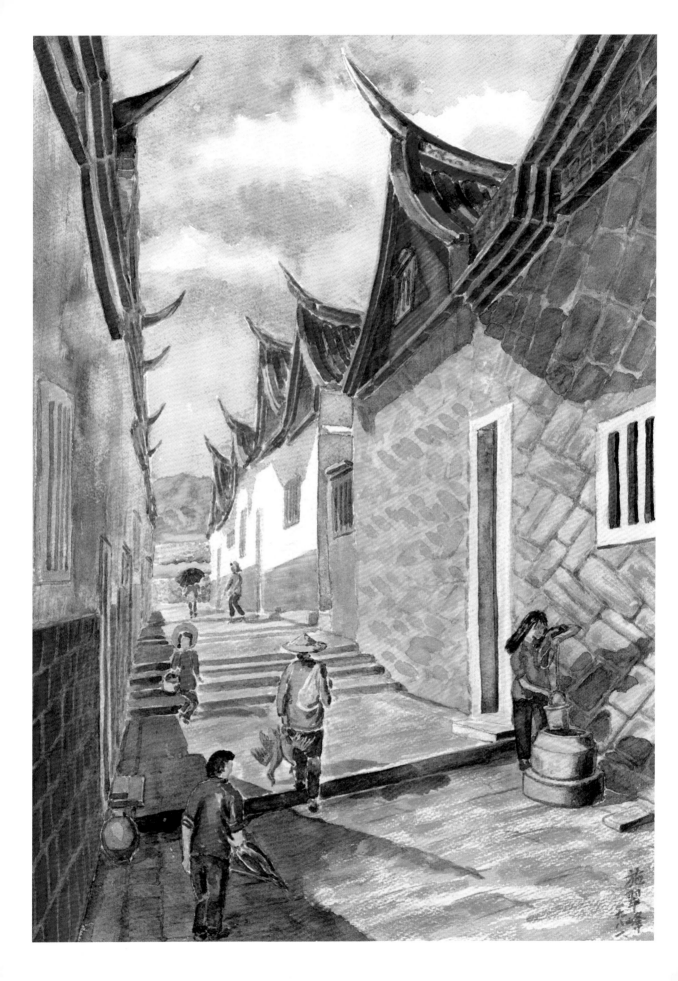

1.

鹿港少年的文物滋養

青年時期的施翠峰是在臺北學美術的大學生。故鄉鹿港古鎮的榮景
已進入老邁,正加速衰退中,可是鹿港少年視為日常的鹿港廟宇雕
刻、門神彩繪、老家傳統書畫,以及各種民俗節慶、民間工藝之印
象時時迴盪腦海,這些潛在的少年記憶,隨著後來美術研究領域的
擴大,終於迸發出施翠峰今古比較藝術學的獨特養分。

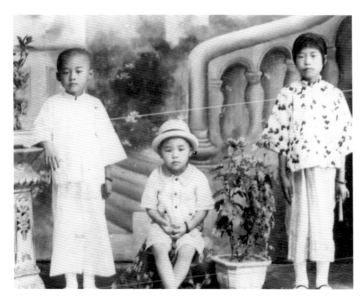

[本頁圖]
1929 年,施翠峰(中坐者)四歲
時與兄施振坤、姐施琴合影。圖
片來源:施慧明提供。

[左頁圖]
施翠峰,〈日正當中〉(金門),
1981,水彩、紙,53×38cm。

香鋪祖業，殷實傳家

六十幾年前，鹿港街上有一家歷史悠久的製香商店，店名是「施錦玉香鋪」，這裡是施翠峰的原生家庭。

「一府二鹿三艋舺」是清朝中葉以後之鹿港盛況，因陸運取代海運的交通要津地位，已經喪失了半世紀以上，鹿港正在沒落中。但是「施錦玉香鋪」是早年鹿港的兩岸貿易形成大聚落時，帶動百業興旺的年代，施翠峰的先祖從福建泉州晉江縣西岑村，將原鄉的製香祖業也舉家乘船遷來臺灣，並落腳鹿港，開啟臺灣傳統信仰中不可或缺的焚香祭拜習俗，製香遂成為鹿港「施錦玉香鋪」兩百多年來的獨門產業，從此施氏一門世代傳承，香業名氣遠播，繚繞至中南部諸多廟宇，香火繚繞不絕。

可是前幾代先祖，都是年輕時來鹿港監督製香品質，立下改進根

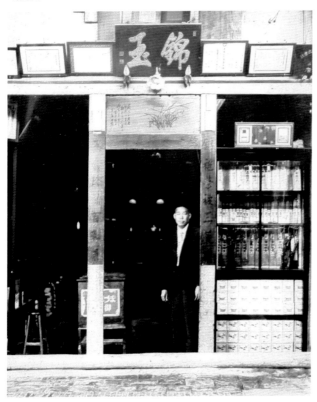

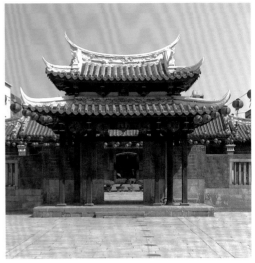

基之後，皆返回泉州原鄉養老，再派下一代來臺繼續拓展家業經營。至施翠峰的祖父施受業（1860-1924，號人彪，人稱彪舍，1911年獲授紳章）渡臺時，臺灣已經是日本的殖民地了！所以施翠峰的祖父也很快地融入鹿港在地化，以事業有成的殷商，積極投入當地的社會活動，1915年創立鹿港第一家金融機構「鹿港信用組合」（今鹿港鎮農會）。

　　還是清朝的時代，大約在乾隆年間，施翠峰的祖先來鹿港創業，施錦玉香鋪經營有成，步上軌道，已是鹿港一地的殷商之家。早年鹿港是新興市鎮，鹿港的寺廟如雨後春筍紛紛冒出，尤其到了19世紀中葉以後，繁榮無比的鹿港，因商賈名紳慷慨捐獻與祈願，鹿港古老的重點廟宇，得以有重修的機會。

　　著名的古剎鹿港龍山寺，是清朝道光年間（19世紀前葉）才完成今天的格局的。還有歷史悠遠的鹿港城隍廟，也是道光咸豐時期（19世紀中葉）修建的大廟，如今這兩座寺廟都已被指定為國家級古蹟，而且兩座寺廟現存的古老重修碑，均鐫刻有「錦

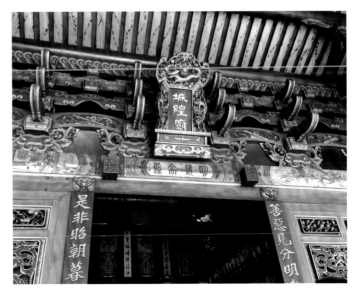

玉號」，一同列在捐款者的古石碑中。足見創建初期的施錦玉香鋪，有利潤盈餘與樂善好施之舉，錦玉號業主願意回饋地方。

目前，1842年的重修龍山寺捐獻石碑，嵌在進入本殿的左側、迴廊賣金紙線香攤位的後牆，碑上方尚能清楚辨識「錦玉號」三個字。稍晚年代（咸豐）的鹿港城隍廟重修碑記，有一小塊埋在進門左邊受付櫃臺之牆上，不容易引起注意，而且已經完全燻黑，石碑右方仔細尋找，有「錦玉號 捐銀乙大員」字樣。另外，錦玉號左側隔一行的「藏錦號 捐銀乙大員」，也是香鋪之兄弟事業，專門經營藍染，但進入日本統治時代不久即結束。

不僅鹿港而已，更早時期的臺南就興起古廟重修風氣，施錦玉香鋪也派人前往臺南市興濟宮捐獻，至今嵌在興濟宮左牆壁的「重修興濟宮碑記」之捐建芳名錄中，銘刻有「鋪戶施錦玉捐四大元」九個字，這可是初代來鹿港的開基祖先捐款之紀錄，碑記年款是嘉慶二年（1797），足證18世紀末葉，施錦玉香鋪創業先祖已奠定基礎，聲名遠播至最大城鎮的臺南。

父親施文坡（1889年生）於1905年隨母親年少渡臺那一年，恰逢臺灣總督府首次發行「始政十年」繪葉書（風景明信片），「始政」是開始施政之意，藉此宣傳治臺政績。同一年，中部地區因應土地改革，大

地主釋出的土地所獲得的股票補償，地主們將股票集中，成立第一家臺灣人資本的「彰化銀行」，總行即設在彰化。鹿港是彰化的外港，兩鎮唇齒相依，從清代起自日本統治臺灣初期，締造了彰化與鹿港空前繁昌之局。

　　父親施文坡在鹿港接受日式教育，及長繼承製香事業之餘，也投入地方公益，1924年膺任「鹿港信用組合」理事，又被推舉為保正（相當於今之里長），以及保甲聯合會長。

彰化銀行創始店

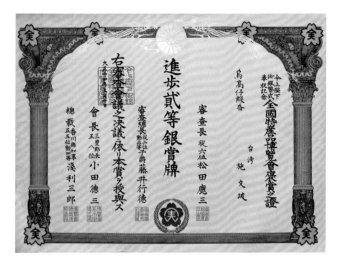

1925年，施錦玉香鋪出品「烏高仔線香」榮獲進步貳等銀賞牌。圖片來源：施慧明提供。

[中左圖]
平視「不見天街」，巷弄間仍見開有天窗。

[下左圖]
俯瞰鹿港「不見天街」舊貌，左下開有天窗。

[中右圖]
「不見天街」拆除後拓寬馬路，左側第一根電桿邊有「施錦玉香鋪」招牌。

[下右圖]
現今鹿港中山路，即「不見天街」原址。

1925年施翠峰誕生於臺中州彰化郡鹿港街之香鋪老家，初始取名施振樞，後來以翠峰為筆名而揚名文藝圈。同年「大正天皇銀婚奉祝紀念全國勸業特產品博覽會」，施錦玉香鋪出品「烏高仔線香」獲進步貳等銀賞牌。所以施翠峰出生之後幾年內，施錦玉香鋪在鹿港生產的頂級線香，是製香商譽巔峰全盛時期，施翠峰係生於父祖輩宿儒文風之家，兼熱心地方公益的鹿港香業世家。

1933年施翠峰入鹿港第二公學校（今文開國小），接受啟蒙教育，至1939年畢業，校址在鹿港街大有口103番地。當他還是就讀第二公學校二年級的時候，鹿港需配合

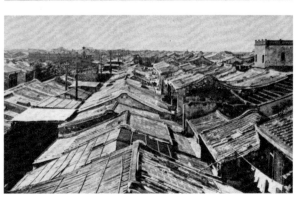

近代化都市大改造，1934年拆除「不見天街」，這原是鹿港商家為免顧客日曬雨淋兼具防禦功能，於通路上加頂蓋，變成「無天厝」，走在街上其實是「不見天」的。拆掉「不見天」後，拓寬馬路，成為今天鹿港大街的中山路，當年施錦玉香鋪也在這條大街上。

然而當時的居民並不十分贊同都市計畫，因徵地後店鋪縮小，又需重新整修店面，商家不願配合，可是父親施文坡則肯定都市計畫必帶給鹿港全新面貌，自己以信用組合經理的身分，協助鄉民順利得到貸款，俾作各戶改建門面資金。過幾年之後，施翠峰即將公學校畢業，1936年，他父親也參與籌資成立鹿港第二個金融機構「鹿港庶民信用利用組合」（戰後改名「鹿港鎮信用合作社」）。

少年施翠峰得自祖父雅好古董收藏，以及母親擅長刺繡的圖案薰陶，自然而然具備了家學淵源，以及天生對古典器物的感受與涵養，無形中已儲備了日後蒐集民俗文物的品評敏銳度。

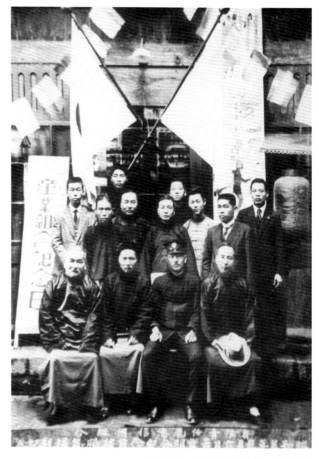

1928年，產業組合紀念日，全體員工合影於鹿港信用組合前。圖片來源：本頁四圖由施慧明提供。

[下左圖]
1906年，施錦玉店鋪標記。圖片來源：下排三圖由施慧明提供。

[下中圖]
施翠峰母親的繡花圖案本。

[下右圖]
施翠峰母親繡花圖案本中彩色圖。

1930 年代的鹿港

　　「一府二鹿三艋舺」指的是清朝中葉以後的府城（臺南）、鹿港與艋舺（臺北萬華），分居臺灣北、中、南三個最繁華的城鎮。臺南和鹿港均有賴兩岸貿易而興起，萬華是淡水河及其支流河運暢通而後起，也就是說三大重鎮全受惠於水運發達之賜。

　　船是古代最主要的交通工具，蒸汽火車則是近代之陸上運輸霸主，1908年臺灣縱貫鐵道全線通車，卻只有鹿港不在線路上，於是臺南和萬華在近代化如火如荼的建設中，城市景觀發生很大的改變。可是經過一段歷史所拉出時代距離之後的新評價，反而鐵路不到，鹿港竟然是保留古老風貌最豐富的地區。

　　如今，鹿港老街的觀光價值及古文物尚未完全消逝，這其實也是施翠峰青少年時期耳濡目染的文化滋養，這一劑養分貫穿他一生的研究與創作。「研究」是民俗學、藝術史與東亞美術的探索，「創作」則是他累積史學觀點再發想的水彩與油畫作品。

　　相信大家都有過搭臺鐵列車南來北往的經驗，但是可能沒有發覺臺中站與下一個大站彰化，鐵道轉了個大彎，居然沒選擇平坦路段直接駛向二水站。通常鐵路轉彎都是為避開山坡地，可是偏偏不走無山阻擋的二水平坦地段，是為什麼？原來是1899年規劃臺灣縱貫鐵道時，就著眼經濟效益的考量，那個時候鹿港仍舊是兩岸貿

易最熱絡的港市，在鹿港卸下的貨物必運到彰化再進一步輸出，所以選定從臺中下行轉個彎停靠在彰化，如此一來，彰化車站就可以成為南下北上的轉運樞紐，可是鹿港也終於偏離縱貫鐵道。加上不久之後，火車陸運功能完全取代海運和水運的臺灣交通大革命，導致鹿港逐漸沉寂，鹿港的近代化建設雖然遲了一步，卻反而幸運地保住傳統環境的原形，以致於鹿港的文風與美術，向有不隨波逐流的性格。

1930年代是臺灣新美術運動的高潮，結合西洋畫、膠彩畫和雕塑的臺籍美術家們合組「臺陽美術協會」，創立臺灣美術史上至今最長壽的民間藝術團體，臺陽會員們創作的畫材與風格，都是從日本轉介過來西洋近代美術。唯有鹿港一地仍堅持不與西方美術為伍的傳統派畫家，設帳授徒傳下文人畫遺風，鹿港人的執著心與鄉土情，在日本統治臺灣初期，鹿港依然是上一代流風之傳統書畫的最後堡壘。

成長期中的施翠峰，鹿港盛況正逐漸走在下坡途中，但鹿港民間藝術最後一批傳人，卻仍處於製作各種器物的高峰。施翠峰日常行經的鹿港街道，依舊有不少民藝的雕刻工房和畫坊尚在營業，正因應鹿港大小廟宇之需而默默工作。從小生長在豐富民藝之鄉的施翠峰，早就培養出日後品鑑民藝的能力，舉凡年代、真偽或品質都逃不過他的銳眼。

1975年，《中國時報》家庭生活版副刊的連載專欄「思古幽情」，作者即是施翠峰。同年6月登載的「古都舊街」則是介紹鹿港。鹿港人話鹿港，現在摘錄轉載如下：

> 現代的鹿港鎮是一條年近殘暮的蒼老蛟龍，然而畢竟他還是中部臺灣的文化發祥地，街頭巷尾，充滿了許許多多可以使我們溯憶歲月；撫今追昔的文物景色。
>
> 從彰化搭乘客運汽車，向西方行駛約11公里，便可抵達鹿港。也許一下車看見那條筆直的大街，便會覺得很詫異，在這麼一個現

鹿港畫家施少雨的水墨畫。

[左頁上圖]
縱貫鐵路規劃從臺中站轉彎前往彰化站，再折回二水站。

[左頁下圖]
縱貫鐵路通車後，從日本進口的短程蒸汽火車。圖片來源：李欽賢繪製提供。

代式的市鎮裡，究竟要到哪裡去尋古蹟？

本來這條主街的大馬路，非常狹隘，昔時鹿港對外貿易很盛，住家常遭受土匪或海盜的侵犯，故在街道上蓋以屋頂，一到傍晚每條街門一經關閉，每一段立即成為一個小小的城堡，外人即使有飛簷走壁的本領，也難以入侵一步。這便是過去曾經聞名中外人士的「不見天街」。馬路上屋頂到處都有小天窗，可以採光。

這一條「不見天」舊街，已於1934年間被拓寬而改建為現代化市街了。

投考臺中一中

臺中地區（包括彰化）的大地主們，1905年曾經集資創立彰化銀行已如上述。十年後的1915年，也是臺中富紳們為了補救中部尚無中等學

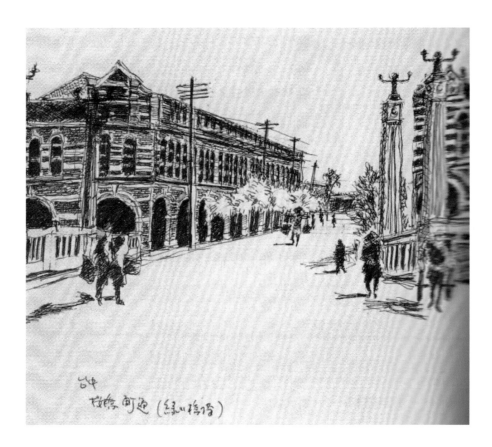

臺中
古嬬 町通（綠川橋塔）

校，於是在林獻堂（1881-1956）、辜顯榮（1866-1937）等臺中名流號召下，又募得板橋林本源家族及高雄陳中和（1853-1930）等巨賈之捐款，進行籌建臺中第一所中學。雖然是私人捐獻，但條件是須移交給總督府管轄，是以初創時的名稱是「公立臺中中學校」，1921年定名為「臺中州立臺中第一中學校」，簡稱臺中一中，1939年施翠峰考上臺中一中。

較之鹿港和彰化之老聚落的早期發展，臺中算是後來居上的大城市。當初臺灣縱貫鐵道會在臺中設站，就是總督府急欲擴建臺中州廳的策略，預備有計畫地建設臺中市成為臺灣中部第一大城。鐵路初通的1900年代，臺中人口僅有一萬，地廣人稀，是一座都市計畫最不需要花巨額徵用土地，而且可以大規模擘劃出棋盤式街道，1917年巍峨的西式古典紅磚之臺中驛已經落成，甚至原坐落於彰化的彰化銀行總行也搬去臺中了！彰銀總行的列柱建築是1930年代最流行的。是以施翠峰就讀臺中一中的年代，臺中已完全都會化，運河、橋梁、市場、公園、官廳、商店街、行道樹、下水道等一應俱全，確是一座十足近代化的新穎時尚城市。

施翠峰的母親施吳治。圖片
來源：施慧明提供。

臺中一中規定遠距離學生必須住學寮（學生宿舍），施翠峰是學寮生，只有假日才能返家。1939年入學以後，日本攻占華北、南京、廈門等地時有所聞，只是臺灣尚無戰事，可是已發布全國總動員令，學寮生活宛如軍事管理，偶有半夜緊急召集演習，令住校生叫苦連天。

就學第一年，施翠峰不幸遭逢喪母之痛。稍前，住校的他一想到病弱中的母親，立即悲從中來，夜深人靜強忍淚水，當時也不明白神社的用意，以為是寺廟，竟獨自摸黑走到校內神社默禱，這種對母親的思念與哀傷，後來也隱約抒發在文學創作中。

臺中一中是中部莘莘學子擠破頭的名門學府，當時臺中有兩所中學，臺中一中都是臺籍生，臺中二中則專收日籍生，但是也有日本人子弟投考臺中一中，如此一來必壓擠臺籍考生的入學比例。文學界巫永福、音樂家呂泉生、畫家廖德政（1920-2015）等，以及更多的社會聞人與醫師皆出身自臺中一中。

臺中州立臺中第一中學校當年校內的神社，今已不存。圖片來源：施慧明提供。

紅磚建築的臺中車站。圖片來源：李欽賢繪製提供。

當年住在臺中一中學寮的施翠峰，每週六放假要怎麼回去鹿港呢？須先從臺中搭火車去彰化，然後接駁大日本製糖株式會社的五分仔車回到鹿港。那時候的驛站是怎樣的形態呢？臺中驛的紅磚建築至今尚存，彰化驛是日本寺院造形的瓦頂木造車站，鹿港糖鐵車站則屬簡易型木造站房。這種小火車轉大火車的通學體驗，一直到戰後二十年之內，臺中、彰化、斗六、斗南與嘉義等大車站，仍然是中南部眾多學子的上下學之交通方式，主要原因是接駁的小火車全都是糖廠的窄軌鐵道，公路客運尚未發達的時代，小火車是唯一選擇。

[下左圖]
糖廠窄軌鐵道小型蒸汽火車。圖片來源：李欽賢繪製提供。

[下右圖]
日本寺院造形的彰化驛。圖片來源：李欽賢繪製提供。

感傷的文藝青年

　　戰爭氣息越來越逼近臺灣外海的1942年4月，施翠峰升上臺中一中三年級，太平洋戰爭已經開打，日本軍一度好像勢如破竹地攻占香港、新加坡、菲律賓、馬來亞等東南亞地區，全臺亦處在備戰狀態。一年後，升上四年級的施翠峰突然罹患一場大病，是當時無藥可治的肺結核，母親也是肺病往生的，在臺中住院期間，因治肺結核的鏈黴素（SM）已經發明，遂完全治癒。癒後返鹿港休養，很自然地萌生出青春悲情，一方面病弱又思念亡母，另方面文學作品裡的悲歡離合，也令他懷疑人生。課餘他以日文短詩解悶，也嘗試寫短篇小說抒壓，同期間內他更耽於閱讀。

　　渡邊書店是當時臺中最大的書局，書架上羅列著文庫本新書，這是一種較便宜的口袋型小冊子，方便攜帶，最適宜通學生在火車上閱讀。文庫本從古典文學到世界名著翻譯，以及當代日文小說或文藝理論，應有盡有，大多數都濃縮在最為普及的岩波文庫叢書中。

　　他特別愛讀《源氏物語》（宮廷戀愛故事之古王朝文學）、《徒然草》（古代作家閒來無事，記錄不尋常的自然與人事之隨筆集）等古典作品之外，也喜愛芥川龍之介（1892-1927）這樣的短命作家作品。尤其是芥川龍之介生來體弱，進而懷疑人生的絕望觀，與施翠峰病後的人生迷惘心有戚戚焉。施翠峰是多愁善感的文藝青年，或許憑藉日文短詩一時有所抒發，猶有不足，也拿起水彩到鹿港郊外寫生，文學與藝術的興趣，於臺中一中三年級起就已經開始萌芽了。

　　臺中一中即將畢業前夕（1945），第二次世界大戰更趨激烈，日軍淪為轉攻為守的消極戰鬥，臺

1942年，施翠峰就讀臺中州立臺中第一中學校三年級時留影。圖片來源：施慧明提供。

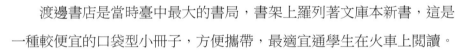

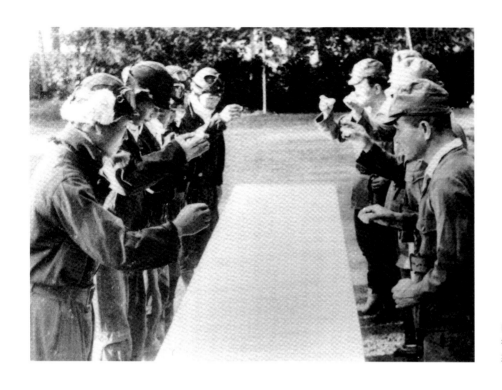

日本神風特攻隊出擊前少年飛
行兵（左排）與長官（右排）
共飲訣別酒。

灣全島也遭到轟炸。1945年2月15日，一隊從菲律賓起飛的美國轟炸機群，來到彰化、鹿港一帶投彈。

命在旦夕之間的飛機來襲，以及人的生命意義到底在哪裡？百感交集無答案，卻潛伏在文藝青年的心中揮之不去。戰爭是非常時期，照理應該是英氣風發，胸懷大志的臺中一中菁英，卻因一場病又遇上「非常時期」，只好暫時躲進文學和藝術的避風港裡去了！

施翠峰是知識青年，對戰況自會有獨立的判斷，他知道日本已居劣勢，臺灣本地徵兵制度又即將實施，這可是攸關臺灣青年的未來命運囉！

鹿港海邊有日本特攻隊基地，「特攻」是有去無回的人機衝向美國軍艦甲板，單人駕駛員全是少年飛行兵，結局是壯烈犧牲。出征少年必寫家書向家人、母親告別，施翠峰卻是先遭逢母親離世的悲痛，戰雲未明朗又失去母愛的雙重感傷，直到1945年3月從臺中一中畢業。不多久，日本宣告投降，日本人走了，日語文也即將退出公開場合，可是接受日文教育的一代，卻必須面對語文轉換的嚴苛考驗。

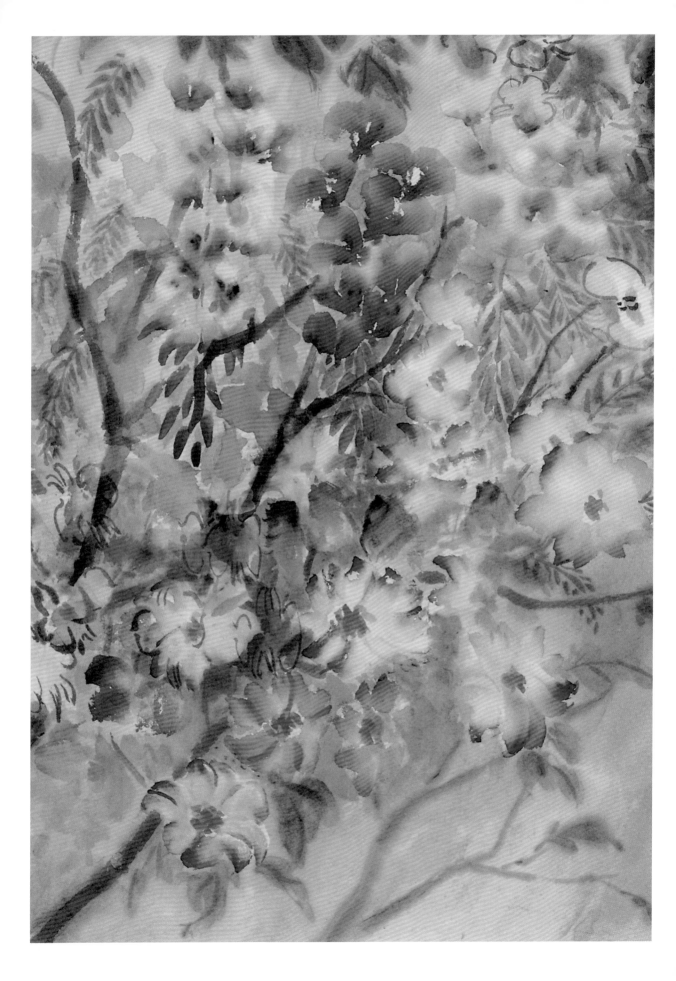

2.

戰後第一波美術大學生

「戰後」是指1945年8月15日，日本宣布投降，第二次世界大戰結束。在此之前，日本統治臺灣五十年謂之「日治時代」。那段長時間臺灣沒有美術學校，所以前輩美術家絕大多數是赴日本留學，從而栽培出來的畫家或雕塑家。

施翠峰出生較晚，沒有趕上那一波留學潮。不過，戰後不久臺灣首次成立大學美術科系，施翠峰便把握第一梯次招生，成為最早的一波美術大學生之一。所以本土美術教育才開始實施，施翠峰就跑出第一棒。

[本頁圖]
1961年，施翠峰（右）與藍蔭鼎（右2）合影。兩人交誼頗深，常一同寫生及觀展。圖片來源：施慧明提供。

[左頁圖]
施翠峰，〈百花競妍〉（局部），1984，水彩、紙，59.5×55.5cm，臺北市立美術館典藏。

東京藝術大學前身為東京美術學校，
許多臺籍前輩畫家出身自該校。

1940年代，就讀臺灣省立師範學
院（今國立臺灣師範大學）時的施翠
峰（左1）與同學在校園留影，前排
左二為助教張義雄。圖片來源：施
慧明提供。

師院創辦美術科系

　　1946年在臺日本人都被遣送回去日本；中國政府也派員來接收臺灣。鹿港原本就有的初等教育之學校也開始招生，但是日本籍老師返國之後，出缺必須重新遞補，於是省政府舉辦教員甄試，彰化縣錄取二十名，施翠峰排名榜首，發派海埔國民學校（今海埔國小）任教，每天從家裡徒步走田埂路上下班，一趟需時五十分鐘，因為太遠了，半年後請調至母校鹿港第二公學校，母校已改名為鹿港國民學校（今鹿港國小），任教到1947年。

　　同年夏天，臺灣高等教育擴大編制，凡是戰前日本教育體制下的工商專業學校，都相繼升格，如新增臺灣省立臺北工業專科學校（今國立臺北科技大學）、臺灣省立臺南工業專科學校（今國立成功大學）及臺灣省立師範學院（今國立臺灣師範大學）等校。施翠峰首逢師範學院開辦圖畫勞作專修科（今美術學系），立即把握機會報考，喜獲錄取，從此正式踏入藝術領域第一步。

戰爭結束後，原有的大中小學校也都分別變更名稱。臺北帝國大學易名國立臺灣大學，臺北第一中學校改名建國中學，臺北第二中學校改稱成功中學，施翠峰的母校臺中一中是少數未變更名稱的學府。

戰前教育制度中的層級，僅次於臺北帝大的「臺北高等學校」，戰後改制為「臺灣省立師範學院」，即今天的國立臺灣師範大學。其前身的臺北高等學校時代，本是大學的預科學府，設備相當完善。改制為師範學院是暫時名稱，因為未來有升格師範大學的規劃。

1947年臺灣第一所美術大學生養成教育「圖畫勞作專修科」創立（1949年更名為藝術系），屬師範學院學制內的科系之一，1947年入學而後畢業的，就是師院藝術系的第1屆畢業生。

新學年開學，臺灣教育史首批學美術的大學新生，奉命清理美術教室。這是前身臺北高等學校留下來的美術教室，彼時任教的老師是鹽月桃甫（1886-1954），他是戰前長期在臺北任教的美術老師，同時也出任戰前「臺灣美術展覽會」（簡稱「臺展」）的審查員，出品「臺展」的畫作概以原住民題材為多。

1940年代，施翠峰在師範學院二年級時立於校內紅磚大樓前。圖片來源：施慧明提供。

施翠峰和同學一起打掃美術教室的時候，這幢紅磚建築空間已經廢置了兩年，樓下有數十個畫架，樓上是儲藏室，放置著練習素描的石膏像，櫥櫃裡堆置著學生畫作數百張，也有一疊筆記作業，卻不見批改，清理的同學互相商量的結果，都當作廢紙類等物品丟棄，免得占空間。

開學之後正式上課，同學們也是在這棟紅磚樓房展開習藝生涯。所有的道具包括石膏像和畫架還是沿用前朝留下

來的，只有自備普通紙張及自己用柳枝燒製的碳筆畫素描，至於油畫課用的畫布，也是找來麵粉袋繃到自己釘的木框上取代，十分簡陋克難。若是校外寫生的畫箱和三腳架，也是親手製作的。市面上賣的油畫顏料，幾乎都是戰前留下來的存貨，貴到真是買不起，克難的畫材與簡陋的畫具，是物資缺乏年代的普遍現象。施翠峰以畫水彩和素描居多，當

年的水彩作品〈校園景色〉，即是畫他學藝生涯的出發點——師院最早的美術教室，如今這幢建築物已經消失。

跨越語文的世代

　　中學時代就嗜好閱讀的施翠峰，早已接觸藝文的史書與論述，進師範學院之後也浸淫在學校圖書館的書堆裡，圖書館的書籍，其實都還是師範學院前身所收藏的日文書，而且尚有不少東西洋美術史或藝術理論專書，還有更多古今文學作品，真是讓這位愛讀書又學美術的青年，晝夜飽覽群籍，大大增進了眼界與知識。

　　可是施翠峰也面臨語文轉換的障礙，日本話已經不是時代轉變後的語言，寫作的文字業已變成中文，如何跨越？這就是他們這一代青年急需克服的難題。尤其文學一定要用文字來表達的，一直酷愛文學的施翠峰，寫過日文詩，也曾以日文寫過短篇小說，正巧1947年臺中市有一家地方性報社創刊，叫做《力行報》，特別登報徵稿，歡迎日文原作進稿，報社會請人翻譯。所以從1947年底創刊起，至1949年停刊，施翠峰每個月都有文章發表，他總是將出刊的中文與自己的日文原稿，每個字交互推敲，終於鍛鍊

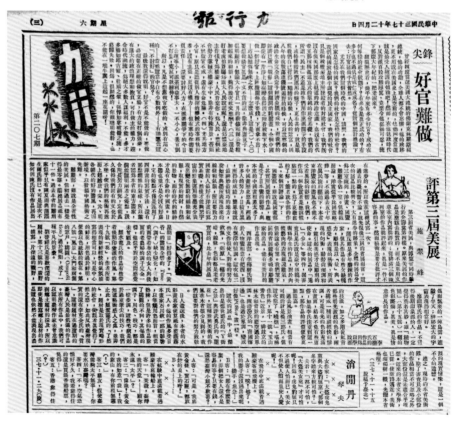

1948年，施翠峰評論第3屆省美展，刊載於《力行報》。圖片來源：左、右頁四圖由施慧明提供。

出中文理解力和中文的寫作能力。那段期間，作家楊逵（1906-1985）也曾在《力行報》副刊發表過文章。

經常有機會讓文章問世，更鼓勵施翠峰繼續寫下去的勇氣。師範學院的中文老師陳鐵凡教授之特別指導，是施翠峰跨越語文的關鍵人物，陳教授還給他取了個筆名「方羽山」，原來是「施翠峰」三個字，每字各取一邊，「施」取「方」，「翠」是「羽」，「峰」就取「山」。陳教授後來前往馬來西亞教書，退休後移民美國，日後施翠峰也曾出國前往二地致意。

戰前臺籍美術家合組的「臺陽美術協會」，因戰爭而停辦，戰後第一年（1946）才剛結束動亂，整合原班人馬不容易。第二年（1947）發生二二八事件，臺陽畫家陳澄波（1895-1947）遇難，協會暫時按兵不動。1948年臺陽美術家們決定重新復出，很希望展覽消息可以見報，告知大家「臺陽」宣布捲土重來。那一年是戰後首次「臺陽展」，值年畫家廖繼春（1902-1976）正是師院藝術系的老師，廖老師已經商請臺南的《中華日報》總編輯提供篇幅，就只差誰來執筆？臺陽美術家們幾乎都是無法跨過語文障礙的世代，廖繼春知道他的學生施翠峰擅長中文寫作，又通達美術史，就決定由他來寫。接到這項沉重任務的施翠峰，只好努力效命，連夜完成文稿送到老師宿舍，這篇畫展評論文章也終於如期發表。此也是戰後施翠峰第一篇以中文撰寫美展的觀後感，這意外的機緣也促使施翠峰走向評論之路。後來他所發表的美術評介文章，概以「方羽山」為筆名面世。

中學之前是接受日本教育的一代，日本敗仗退出臺灣之後，日本人教的那一套已無用武之地，面對時代更迭而需重新調整的「語文跨越」，畫家比較沒有這個問題，倒是文學創作遭逢遽變，本來會的語文被否定，是極難適應的關卡。另外就是學校已排除日語，改用新定官方語言教學。不過，時代變動中尚足以即刻調適的，比如說今後各級學校的新學年度，是暑假結束才開始，以及交通規則改為人車一律靠右側通行等等新政策。

1949年蔣中正率百萬軍民從大陸撤退遷臺，並實施戒嚴，斷絕兩岸往來。施翠峰鹿港家業的「施錦玉香鋪」，因為大陸原料無法進口，又不願採用化學香料，待庫存告罄之後，不得不於1960年歇業。

首倡商業設計理念

師範學院就讀中，馬白水（1909–2003）是施翠峰二年級的水彩老師，馬教授的透明水彩畫示範，令他獲得深刻領悟，所以畢業後的創作也都專注於水彩。

畢業前後的二件瓶花的水彩畫，1949年的作品仍有習作的痕跡，正專心把握細節；另一幅1950年之作，桌面與靜物呈垂直，構圖大膽穩定，喇叭花瓣各有表情，是施翠峰畢業後，回鹿港所繪的第一幅凝視靜物的水彩。

另外一位教授是溥心畬（1896–1963），也是施翠峰推崇的師長。溥心畬除了水墨畫的造詣之外，溥師視富貴如浮雲的風骨，寄

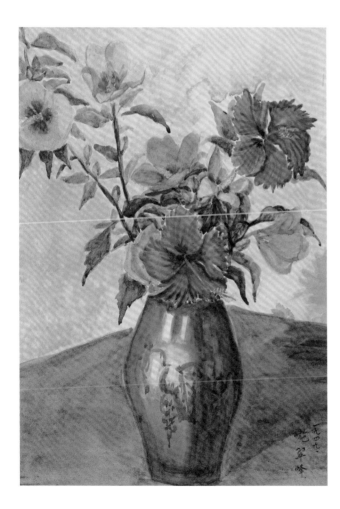

情丹青的高尚人格，亦對他有所感召。施翠峰一生也是抱持澹泊明志之心，走在研究與創作的「獨往」之路上。

師範學院「圖畫勞作專修科」於1949年升格為「藝術系」，不久又改稱「美術系」，1950年施翠峰畢業。求學中有幾位跟他志同道合的同窗好友，大家出校門之後皆各奔前程，其中有二位同班同學游祥池與楊乾鐘，他們年齡相同，又和施翠峰一樣都站在美術教育的崗位上。

游祥池（1925-1995）畢業後擔任臺北市立商職教師，並在大同公司兼差，本身則擅長雕塑。1964年施翠峰擔綱國立臺灣藝術專科學校（簡稱國立藝專，今國立臺灣藝術大學）美術工藝科主任，特地聘請他來校教授雕塑及素描的課程。後來施翠峰借調至中國文化學院（今中國文化大學）出掌美術系系主任，國立藝專美工科主任就由游祥池接任。後因罹患腫瘤而提前退休，晚年移居美國，1995年病歿他鄉。

1950年6月，施翠峰（後排右3）、游祥池（二排左3）、楊乾鐘（二排左4）與其他同學畢業合影。

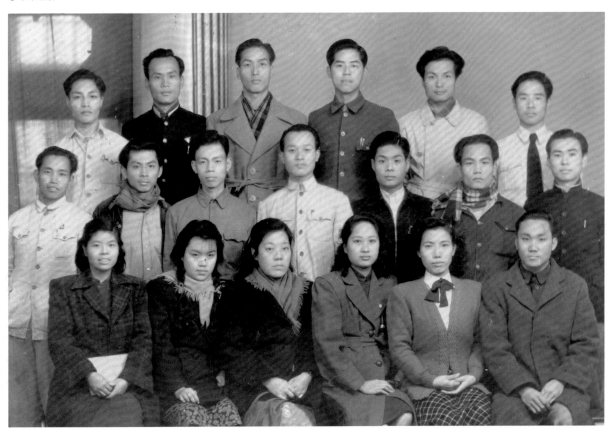

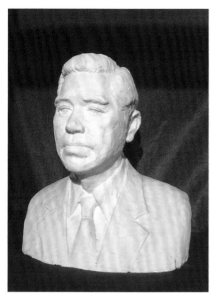

〔左圖〕
游祥池的雕塑作品〈施翠峰胸像〉。

〔右圖〕
歡送國立藝專美工科畢業生晚會時留影，游祥池（中）、施翠峰（右）。

施翠峰出校門後，持續開拓志業而有成，也一路攀升至教授、主任，同時也積極提攜同窗，尤其對性格內向，木訥寡言，不懂攀附逢迎，卻是努力型的同學，還有一位青年知己楊乾鐘（1925–1999）。

楊乾鐘是宜蘭頭城人，更是不會自我行銷的美術教育家。他畢業後返鄉任教，一直是默默耕耘宜蘭美術園地的農夫，一心一意為宜蘭播下美術種子，然後把宜蘭子弟送進大學美術科系，遂造就出不少宜蘭美術人才。楊乾鐘從羅東中學退休之後，施翠峰立刻延聘他到文化學院教授美術系學生的素描，等到施翠峰離開文化學院，又轉介他到中國市政專科學校（今中國科技大學），教該校建築科素描。直到晚年得到帕金森氏症，1999年逝世。

當楊乾鐘五十來歲時，曾經向知交的施翠峰透露，他想六十歲要開畫展的心願，結果此願望並沒有實現。反而是到了2020年初夏，楊乾鐘去世二十年之後，宜

施翠峰（右）大學時期與楊乾鐘合影。圖片來源：左、右頁四圖由施慧明提供。

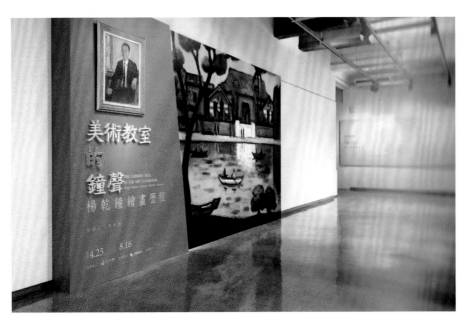

2020年「美術教室的鐘聲──楊乾鐘繪畫歷程」展於宜蘭美術館。

蘭美術館感念他對宜蘭美術教育的付出，特別推出「美術教室的鐘聲──楊乾鐘繪畫歷程」之大型遺作展，應該可以告慰這位畢生為宜蘭美術悉心耕耘的園丁。

戰前以來師範教育體制就有一套規則，為培養師資，確保教師品質，師範生免學雜費，且補助食宿，但是在校就讀幾年，畢業後就要服幾年教師役之義務。所以施翠峰1950年畢業後即分發至臺灣省立臺北商業學校（今國立臺北商業大學），擔任商業廣告教師。

對施翠峰來講，這門課是一大挑戰，就他既有的美術知識，全是純藝術理論與美術史，或是對古老文物的研究，可是商業廣告是最尖端的，也是正在開發中的商品推銷手段。所以那幾年，他開始購閱戰後出版的日文廣告學論著。1951年舊金山合約成立，1956年日本加入聯合國，日本正式邁入產業復興與經濟成長，尤其是家電製造業蓬勃發展，廣告心理學的文案宣傳，配合產品設計的出版品，像熱門刊物一樣大量發行，臺北的日文書店亦進口販售。於是如何擴大商品的能見度，遂成為施翠峰在北商教學的重要教案。這是臺灣仍少有人談及的商業廣告設計理念，終於被創業籌備中的保力達公司聘為顧問，協助該公司即將推出的染髮劑的廣告策略。

不久，愛王化妝品公司亦聘請施翠峰出任顧問，主要是為公司指導產品外觀及包裝設計。廣告學觀念遂逐漸在臺灣企業界升溫，施翠峰又被食品產業最富盛名的味全公司延聘為顧問。

施翠峰，〈眺望〉，1954，
水彩、紙，25×38cm。

　　商業設計很重視產品廣告的質感，施翠峰教學之餘不忘水彩創
作，也特別注意到質感的表現。1953年所繪之〈夏日梵宇〉（P.36），一
方面是施翠峰對古蹟有感，另方面他要抓住紅瓦與紅磚的質感。翌
年（1954）的〈仙公廟噴水池〉（P.37），除了把握質感之外，也營造出
詩畫氣氛。同一年，同樣有詩畫意境的〈眺望〉，以山巒層次和頂天
樹幹處理遠近法，從畫面右下角的欄干推測，可能是在某觀光區觀景
臺所見的風景寫生。

　　相信大家都耳熟能詳的味全企業商標是五顆圓球，上面三個；
下面二個，整合起來是味全的英文代號「W」的造形。設計者是日
本設計界權威大智浩（1908–1974，東京美術學校圖案科畢業，曾任
職「味の素」），他來臺灣之前早已仰慕施翠峰的大名。順便一提的
是味全標誌的五顆圓球，設計費高達當年幣值五萬元，等於是一顆一

施翠峰，〈夏日梵宇〉，1953，水彩、紙，30×23cm。

[右頁圖]　施翠峰，〈仙宮廟噴水池〉，1954，水彩、紙，40×28cm。

施翠峰

萬元,彼時的教師薪水是月薪七百元左右,算是極高昂的設計費了!不過,大智浩也是嘗試過數百張草稿,才最後定案的。

1964年大智浩來臺之前就曾先寫信給施翠峰。同年,揭開日本高度經濟成長的序幕是,全球最快速列車新幹線登場,緊接著1964年東京奧運開幕。臺灣也在「臺日貿易新協定」的契約之下,與日本的東芝、National(國際牌)、SHARP(夏普)等發展家庭電器的大品牌,以及山葉、鈴木和日產的技術合作,展開電視、冰箱、洗衣機及摩托車、汽車製造生產等等,終於促成臺灣經濟起飛。

施翠峰最早提倡的商業設計和商品廣告之理念,紛紛在臺灣工商界派上用場,並催生國華、臺灣、東方三家最早的廣告公司相繼成立。這期間,施翠峰已是國立藝專美術工藝科主任,不少廣告公司的人才都是他的學生。

大智浩寄給施翠峰的明信片,
明信片反面為大智浩手繪釋迦
果。圖片來源:施慧明提供。

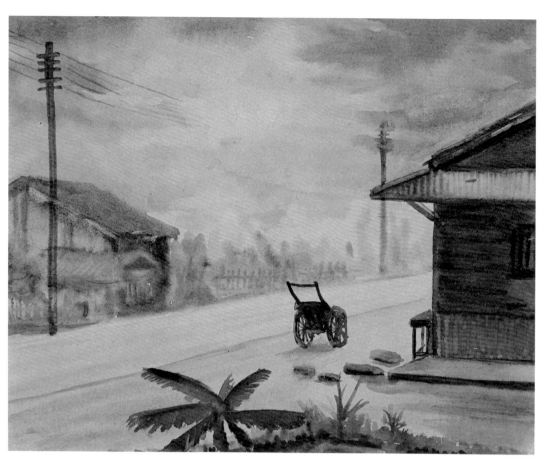

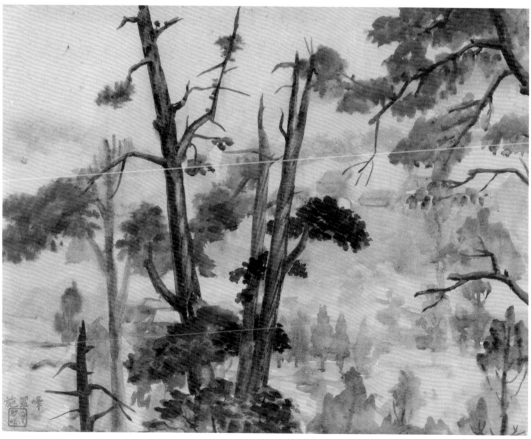

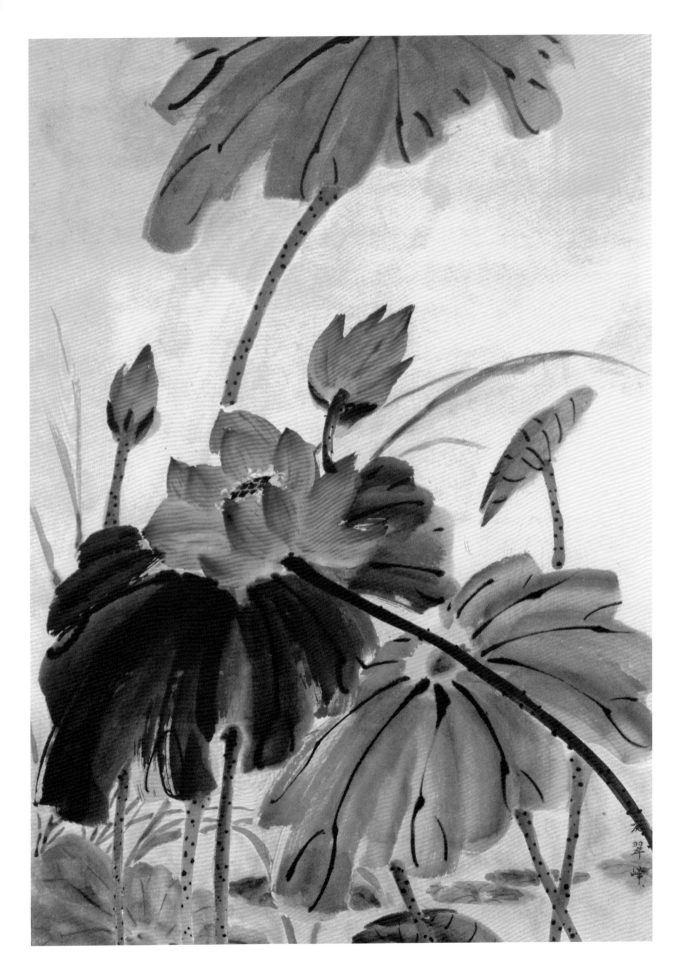

3.

戰中派青年的雙刀流

二戰時的亞洲戰場，大抵上是日本和美國在打仗。臺灣是日本的殖民地，對臺灣青年的徵兵制，已確定要開始實施，但尚未派赴前線，日本已先行投降，時局卻因此瞬間改變。所謂戰中派臺灣青年，就是夾在不同政權交替之間，過去所讀的書是日文，說的是日本話，也會用日文寫作。現在日本投降了，政權勢必更迭，日語文因時代不同須退出檯面，屬於戰中派成長的青年施翠峰，才要開始學中文，那一定是很吃力的。

施翠峰熱中文學，喜愛寫作，若要持續的話，他得要跟上新時代發表中文作品。戰中派青年大都是先以習慣的日文思考，再試譯成中文，到後來才能用中文思考，直接書寫，所以稱得上是中日文雙刀流的世代。

同樣是雙刀流的臺籍文學作家，和施翠峰同年出生的還有鍾肇政和葉石濤，他們也都屬於戰中派青年雙刀流的寫作能手。

[本頁圖]
1963 年，施翠峰三十八歲時的身影。圖片來源：施慧明提供。

[左頁圖]
施翠峰，〈荷花〉，1984，
水彩、紙，76×51.6cm，
順益臺灣美術館典藏。

率先起步的中文寫作者

戰後，原先發行量最大的日文新聞《臺灣日日新報》，改稱《臺灣新生報》，本來還保留中日文各半，一年之後全面禁止日文，因為當局不鼓勵母語（臺語）文字化，硬性推廣中文，臺籍文藝青年遂開始學習中文。從日文跨越到中文，要達到能寫文章的程度，至少也要五年以上的摸索和轉換，之後偶爾有文章發表的少數戰中派青年，施翠峰就是其中之一。

當然文筆必然比不上大陸來臺作家的修辭之美，在大陸求學順理成章以中文寫作的作家，最會使用的成語典故，更是臺灣人所望塵莫及的。1951年發表第一篇中文作品的鍾肇政曾說：「臺灣人會寫文章的當然還不算作家。」之謙遜的話語。不過，1952年施翠峰業已越過艱難的文字困境，在以中學生為對象的著名雜誌《學生》半月刊，成為發表「怎樣欣賞西洋畫」專欄的特約撰述者。根據施翠峰的回憶錄自述：「我是臺籍藝文工作者中最早使用中文發表的人，而且還是產量較多的一位，包括創作與翻譯。」這一年（1952），戰後已進入第七年，施翠峰已從日文思考，頭腦翻譯的轉換程序，跨越到完全中文口語化順利為文的多產作家。

兒童文學本土化的開山

1954年底臺灣與美國簽訂「中美共同防禦條約」，美國第七艦隊巡防臺灣海峽，確保臺海安全，開啟臺灣政局最安定的時代。1956年5月有一家學生參考書的出版商，創辦《良友》月刊，它是一本以學生讀者為對象的雜誌，請到施翠峰擔任總編輯。總編的任務是邀稿、編輯之外，也要親自撰文或譯稿。每期的業務儘管再忙，施翠峰仍從創刊號起開始連載《愛恨交響曲》的長篇小說，直到第十四集才完結。內容是描述困境中成長的孩子，力爭上游的經過，鼓勵學子出頭天的故事，甚受

中學生與家長們好評，也刺激月刊雜誌發行量大增。

　　然而那個年代創作題材甚受限制，寫文章很容易動輒得咎，凡是剛步上寫作之路的臺籍文人，都知道怎樣避免觸犯禁忌，所以繼少年小說《愛恨交響曲》之後，施翠峰又推出遠離批評風險的歷史小說《龍虎風雲》，接著又創作《趙五娘》、《李三娘》、《林默娘》三部改編自歷史故事的新創小說，有的是從古代戲曲改編，有的是將歷史人物傳記之小說化。

　　1950年代是戰後出生的嬰兒潮，開始接受啟蒙教育的適齡期，也是最早閱讀中文的第一代學童，施翠峰在暢銷的學童刊物上，登載過為數頗多的少年小說，從而揭開臺灣兒童文學本土化的序幕。

　　1958年3月起，連載於《聯合報》副刊的《異鄉人》，是副刊主編林海音（1918-2001）親自到府邀請施翠峰翻譯的。這是一本非常深奧的著作，既是文學又像是哲學作品。一方面林海音肯定施翠峰的文采表達，再方面深知施翠峰博覽群書，相信他對戰後流行的哲學思想之「存在主義」不陌生，所以林海音丟下英文譯本之後，就等施翠峰一個月之後交稿了！

施翠峰早年翻譯的文學出版品《異鄉人》書影。

[左、右圖]
施翠峰寫的《龍虎風雲》、《趙五娘》兩冊青少年長篇小說單行本封面。圖片來源：施慧明提供。

硬著頭皮接下工作後，那段時間內，施翠峰連夜趕工，他日後回憶：「這是我一生中最痛苦的翻譯，此刻也是最忙碌的時期。」因需翌日天亮交稿，再去大學授課，「一天只睡四個小時的習慣，就是此時養成的。」

　　《異鄉人》的作者是法國前衛作家卡繆（Albert Camus, 1913-1960），1957年榮獲諾貝爾文學獎，所以也是《聯合報》副刊要搶先推介的當代文學，在此書發行單行本之後，成為1960年代大學生探討當代思想的讀物。存在主義哲學同時也啟發大學生，思考人的存在與人的孤立之矛盾中，去判斷自己的生命價值。

　　原出身京都大學法政學部，返臺後曾任臺北市立商業職業學校（今臺北市立士林高級商業職業學校）校長的陳光熙，擅長漫畫，筆名「羊鳴」，同時也是業餘油畫家，每年參加「星期日畫會」展出。1959年《良友》雜誌停刊，格外關心兒童教育課外教材的陳校長也退休了，進而創辦《學伴》雜誌之學生讀物，力邀施翠峰提供文學創作，《歸燕》之作就是從創刊號起每期刊登的長篇連載，此作發表後立獲回響，連續兩年才結束。接著又連載《孝子尋親記》，施翠峰所創作的兒童文學，已走出西洋童話夢幻，奠定臺灣兒童文學本土化之基礎。

　　從少年文學創作到《異鄉人》之淬鍊，文字能力已經駕輕就熟，可以隨心所欲。1962年臺灣電視公司開播，施翠峰也被邀請撰寫電視劇本。

　　時序已邁入1960年代，施翠峰的寫作成果也都陸續由青文出版社和東方出版社印成單行本，文學創作與商業美術的成就均備受推崇，榮譽與榮升紛至沓來，除獲致各種文藝獎章之外，並受聘轉往大學任教，展開另一學術領域——美學與藝術學教育之生涯。

　　長篇少年小說是早年施翠峰文學創作的主力，由於嫻熟日文，當代日本文學的翻譯工程也非他莫屬。1960年前後，由日本「岩波文庫」出版的百萬言長篇巨著《人的條件》（原名「人間の條件」），刻正在《大華晚報》連載，翻譯者即施翠峰。業已進行半年的中文譯作刊載中，「松竹映畫」的電影版也進口了，放映地點在臺北市延平北路專演日本片的「第一

[左圖]
1962年，施翠峰翻譯的青少年讀物《俠隱記》單行本封面。

[右圖]
1966年，施翠峰所著的《歸燕》長篇小說單行本書影。
圖片來源：本頁二圖由施慧明提供。

劇場」，男女主角分別是仲代達矢和新珠三千代。

　　原作作者是五味川純平（1916-1995），出生於中國大連，返日就讀大學，1940年被徵召入伍，派往滿州（中國東北）服役。長篇巨著係描寫作者在滿州戰場親身體驗的小說，此作被譽為開拓出日本大眾文學之新境界。電影的宣傳海報則標榜「反戰映畫之金字塔」，所以基本上它是反對戰爭的小說，反戰的電影。

　　可是施翠峰和《大華晚報》社長耿修業，卻接到警備總部（當時最高情報機關）約談通知，結果才知道原來問題不是出自文章內容，而是出版社的叢書「岩波文庫」，曾出版過一本「毛澤東思想」的書。

　　1960年代臺灣的中國國民黨與大陸的中國共產黨，誓不兩立，又唯恐共產主義滲透過來，所以文章檢查很嚴格，書寫或言論皆不自由就是這樣來的。臺籍文人也都曉得避談政治或現實社會之敏感議題，埋首寫言情小說或學生讀物比較安全。

　　其實施翠峰的少年長篇小說，已經反映出大家處在戰後初期貧窮年代的實況，本土少年度過難關努力上進的故事，或許是比較偏向勵志性的文章，竟也無意間透露了社會真相，其關注少年志氣與現實鄉土的寫作新手法，普獲年輕讀者與家長們的共鳴。

臺籍文士聚會被盯梢

　　戰後本土高等教育栽培出來的最早梯次之文藝青年施翠峰，學美術、愛文學，是典型的跨越語文一代的文藝青年。畫水彩是忙碌的寫作歲月之遣興，可是文學思考卻讓他的腦海縱橫今古，無止無盡。1953年施翠峰結婚，緊接著長女、次女、長男相繼出生，因為工作、兼差和供稿都在臺北市，經過幾度遷徙之後，1957年4月搬進臺北市齊東街的日式木造房舍定居下來，豐沛的寫作量從此源源不絕。施翠峰自述道：「在此住了九年，是我寫作生涯最豐收的一段時間。」「住了九年」是指住到1965年，他說：「五個子女此時都到齊了。」

　　齊東街在日本統治臺灣中後期，是總督府大小官員的宿舍區，當年這一帶稱「幸町」，為了日本人子弟就讀，1933年成立專收日籍生的「幸小學校」（今幸安國小）。直到今天齊東街仍留存少數較完整的木造日式宿舍群，有數幢戰後來臺高官的宿舍群，2021年經重修之後闢作「臺灣文學基地」，開放自由參觀。施翠峰一家入住的年代，有的正在改建公寓，由於巷道幽靜，是臺北市內難得鬧中取靜的區塊。

施翠峰才搬進齊東街不久，即邀約臺籍文友來家裡相聚，文友是鍾肇政先透過通信召集到的。桃園市龍潭區的「鍾肇政文學生活園區」，也是重修後的龍潭國小宿舍群，因鍾肇政住過這裡，現在日式木造建築已轉型作鍾肇政紀念館，館內展示著1957年鍾肇政與文友通訊之作家資料表。稱之「文友通訊」是鍾肇政找來少數常在報章雜誌發表作品的臺籍青年作家加入「通訊」，並相互輪閱個人作品原稿的小集團聯誼，施翠峰就是其中的一位。

那個時候鍾肇政在龍潭國小教書，刻鋼版油印考試卷即是教學工具之一，他利用鋼版在油紙上打格子，格頂手寫「姓名」、「職業」、「住址」、「重要作品」及「自我介紹」等文字，印出來之後寄發文友，空白的欄位就由個人自行填寫。施翠峰的自我介紹欄上寫著：

> 文藝的大道是沒有止境的，不是進步就是退步。現在本省文壇空虛荒涼，一些更真正的老作家因文字上的困難而擱筆，一些懂得桌上空論之沒有作品的老「作家」以文壇前輩自居而睥視後進。哀哉！希「真正」的作家協力開拓本省文壇之荒地。

［左頁上圖］
1962年，施翠峰（後排立者）全家於齊東街住處合影。五個子女都到齊了。圖片來源：施慧明提供。

［左頁下圖］
施翠峰於齊東街故居附近的日式宿舍，現已規劃作「臺灣文學基地」。圖片來源：王庭玫攝影提供。

【關鍵詞】 鍾肇政（1925-2020）

名作家鍾肇政出生於桃園龍潭的客家村莊，曾接受過完整的日本教育。戰後擔任龍潭國小教師四十年退休。剛開始是苦讀中文，勤練文筆，再發表中文長短篇小說，是跨越語文一代創作最旺盛的小說家。重要作品《魯冰花》、《臺灣人三部曲》等作，就是在「鍾肇政文學生活園區」的龍潭國小宿舍內完成的。其他還有《濁流三部曲》等等，是臺灣大河小說的開山祖。

被譽為「臺灣文學之母」的鍾肇政，桃園市文化局出版「鍾肇政全集」三十八冊。2020年5月16日晚間逝於龍潭家中，總統頒發褒揚令。

施翠峰故友鍾肇政住過的桃園市龍潭區龍潭國小宿舍，今已闢作「鍾肇政文學生活園區」。

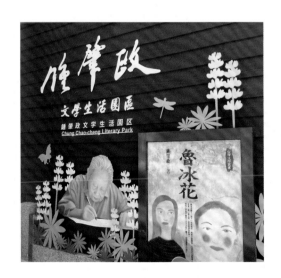

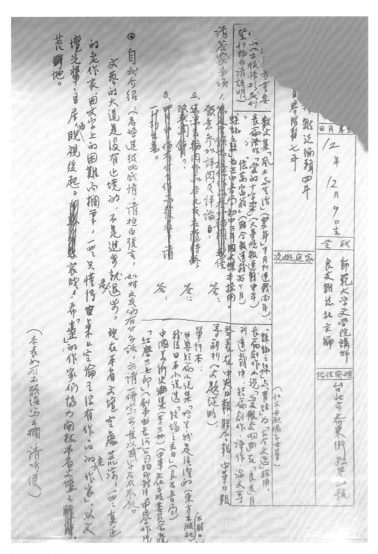

「鍾肇政文學生活園區」展示的「文友通訊」，是施翠峰手寫的資料表。

文友通訊在南部的文友是深居高雄美濃鄉下的鍾理和（1915-1960），鍾肇政和鍾理和最常通信，直到鍾理和辭世，他們居然未曾謀面過，可見大家都只是素昧平生的筆友，尚未進一步交往。至於北部文友的聚會，是施翠峰邀請來臺北齊東街會合的，時間是施翠峰遷入新家的四個月後的盛夏。前來敘談的文友有廖清秀、陳火泉、許炳成、鍾肇政、李榮村五位。廖清秀後來說：「第一次文人聚會，應該是值得臺灣文學史大書特書的。」

五位文友首度碰面的三個月之前的5月24日，發生民眾攻擊臺北美國大使館事件，原因是民眾不滿美軍殺人卻宣判無罪。翌日，總統破例發表臨時文告呼籲國民冷靜，同時亦表態向美國交代，情治單位唯恐會延伸反美示威或趁機暴動，情治人員擴張高密度的情報網，凡是人民通訊或聚會全在掌控中。鍾肇政發起的文友通訊業已洩漏，齊東街的文友聚會必受監控，施翠峰也有發現到，只是心照不宣而已，反正只是純粹談文論藝，又有何不可？第二次聚會由陳火泉做東，竟然突發警察藉戶口調查理由臨檢的緊張場面，甚至有人看到情治人員包圍陳火泉家，文友們驚魂未定中，已決定不敢再舉辦聚會了！

現代人必定很難想像，是什麼樣的時代背景，會有這麼不合情理的遭遇？因為那是長期戒嚴時期，1948年5月10日頒布「動員戡亂時期臨

時條款」，其中有一項「禁止人民集會結社」所賦予的公權力，才使得文友們戰戰兢兢，只能沉默地進行文學寫作。

1964年吳濁流（1900-1976）創辦《臺灣文藝》雜誌的年代，情況已稍稍有所改善。吳濁流是日文書寫的上一代文人，戰爭空襲中躲在防空壕裡，撰寫日文的《亞細亞的孤兒》（戰後出版中譯本，立即被查禁），所以大家都知道他是很硬骨的文學家。在吳濁流的號召之下，王詩琅、龍瑛宗、林衡道等前輩文人，也來臺北參加創刊籌備會，並公開舉辦座談，這是臺籍文士們第一次在光天化日之下的正式聚會。同年，教育部通過施翠峰任教國立藝專的教授資格，在場所有臺籍文化人以他的身分名位最高，所以吳濁流及出席人士一致公推他擔任主持人。

1950年代的學童刊物，經施翠峰所灌溉的少年文學花園，早已脫出《白雪公主》、《格林童話》的西方素材之夢幻傳說，注入本土民間傳奇，將之故事化，開拓出現代兒童文學嶄新的園地。此一階段性任務既已完成，從此逐漸告別文學創作。但是文學似乎是他中文歷練的必經過

1964年，《臺灣文藝》創刊，臺籍文人第一次公開聚會，施翠峰（前排左2）、龍瑛宗（左3）、吳濁流（左4）、林衡道（右1）、王詩琅（右2）、廖清秀（中排右5）、鍾肇政（後排右1）。圖片來源：施慧明提供。

[右頁圖]
施翠峰,〈中山橋暮色〉,
1957,水彩、紙,
88.5×58cm。

程,接下來施翠峰的文章已開始轉向學術研究了!

　　回頭來談談施翠峰灌溉兒童文學園地之際,他採取什麼角度耕耘臺灣鄉土風景的繪畫,最值得注意的二幅作品是〈塔山晨曦〉和〈中山橋暮色〉。塔山是阿里山之景,是岩層堆疊的奇觀,但是國民黨政權歌頌阿里山,是阿里山雲海最得大陸來臺水墨畫家的稱讚,也施教一首童歌:「一二三到臺灣,臺灣有個阿里山,阿里山種樹木,我們明年回大陸」,卻從來沒看出塔山的雄觀,這幅1955年的〈塔山晨曦〉許是臺灣畫家最早的發現了!再說中山橋,它是臺北從圓山通往大直、內湖的水泥拱橋,今已拆除另架新橋。施翠峰1957年的水彩創作僅局部取景,直立型構圖就是要畫到拱門橋墩和石燈籠,他是少數畫過早年中山橋雄姿的畫家之

施翠峰,〈塔山晨曦〉,
1955,水彩、紙,
26×36cm。

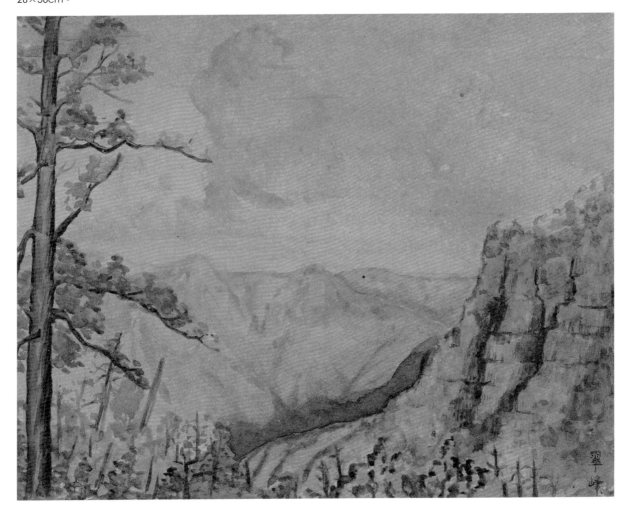

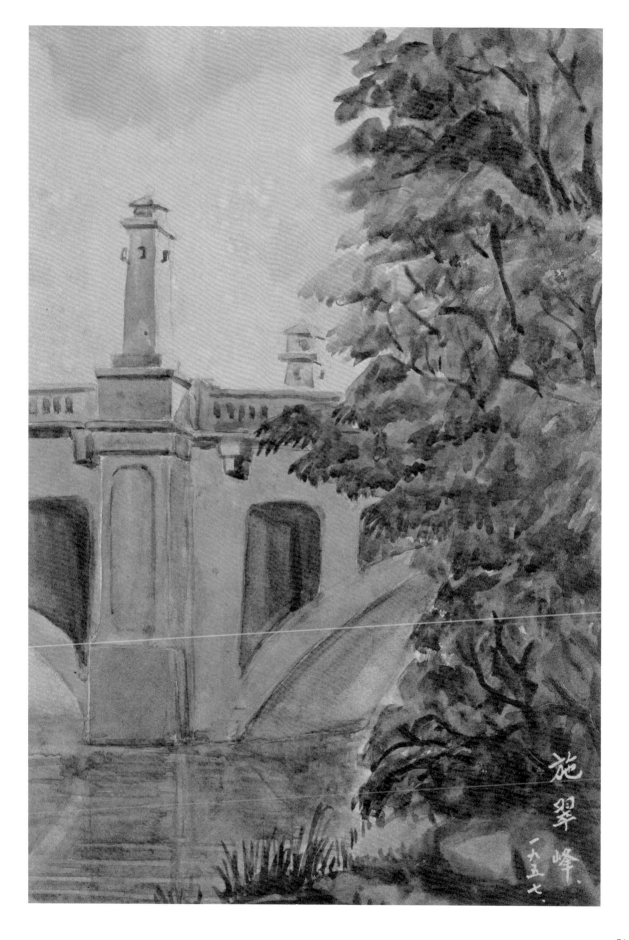

施翠峰

一九五七

51

施翠峰畫友張萬傳攝於淡水白樓前階梯。

[右頁圖] 施翠峰,〈古樓斜陽〉(淡水),1957,水彩、紙,57×39cm。

一。從上舉二圖足以證之施翠峰的寫生之眼是與眾不同的。

　　同時期也是1957年畫的水彩〈古樓斜陽〉,有意呈現黃昏意象。古樓正是淡水的白樓,1950年代畫這幢白色樓房作品最多的畫家是張萬傳(1909-2003),他們是畫友,有可能相偕現場寫生,可是創作風格迥異,張萬傳筆法率勁;施翠峰的「質感主張」,把石階的砌石紋理也要表現出來。

施翠峰,〈彩霞滿天〉,1977,水彩、紙,39×57.5cm。

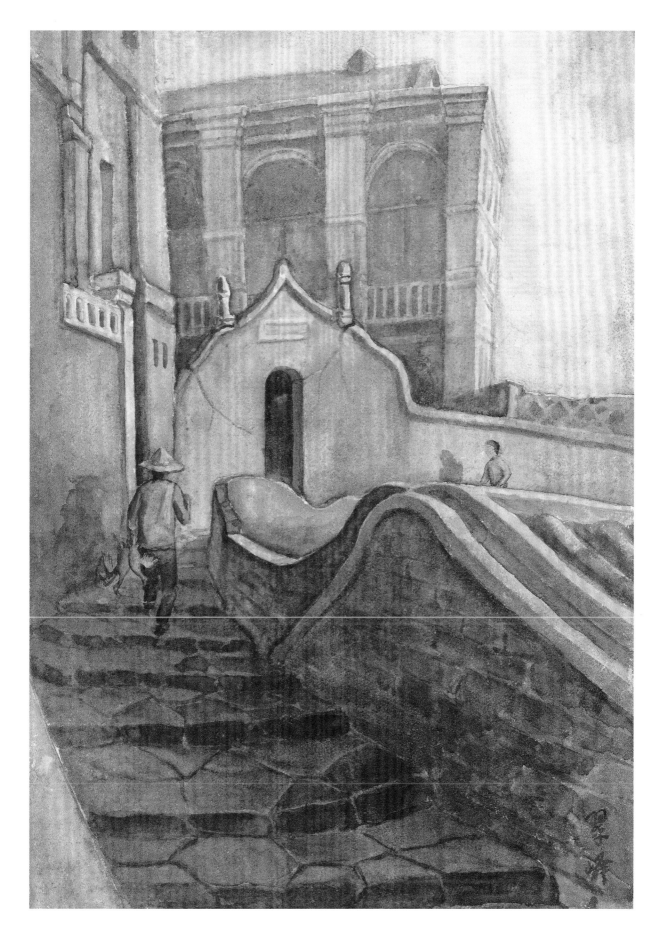

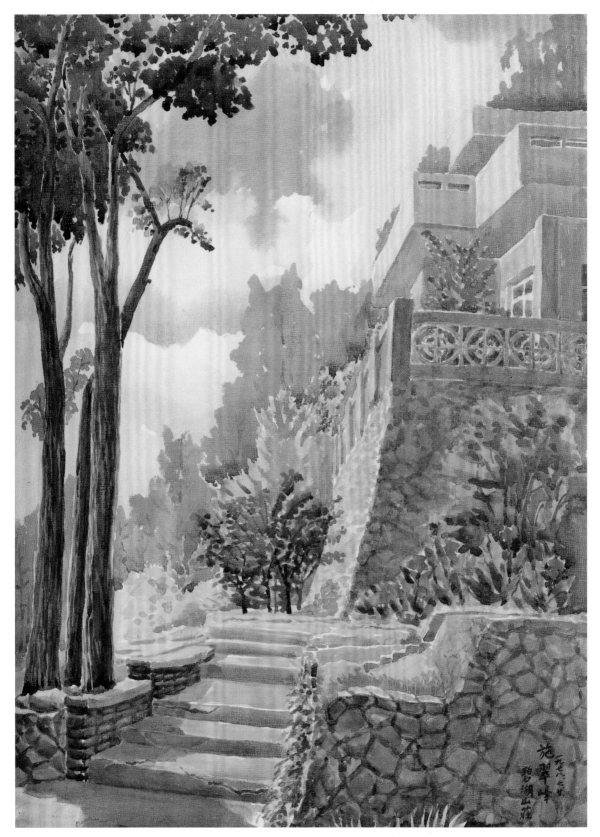

施翠峰，〈碧湖山莊〉，1978，水彩、紙，55×39.5cm。

[右頁上圖] 施翠峰，〈茂林山色〉，1976，水彩、紙，39.5×55cm。

[右頁下圖] 施翠峰，〈禹嶺煙霧〉，1978，水彩、紙，40×55cm。

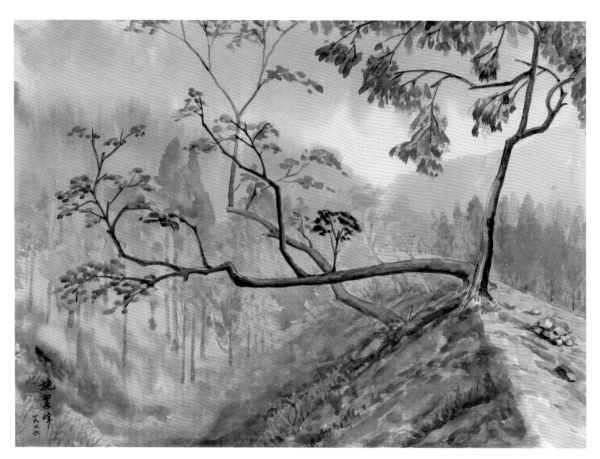

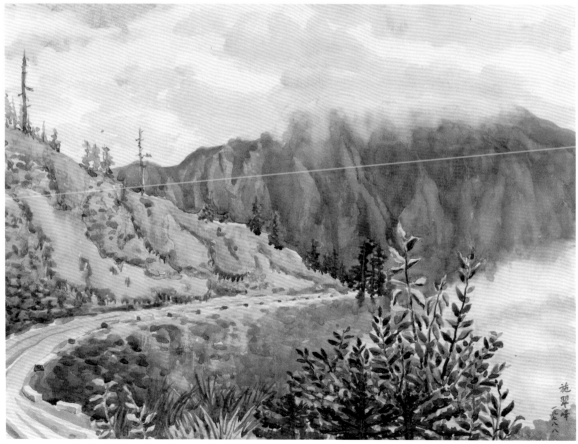

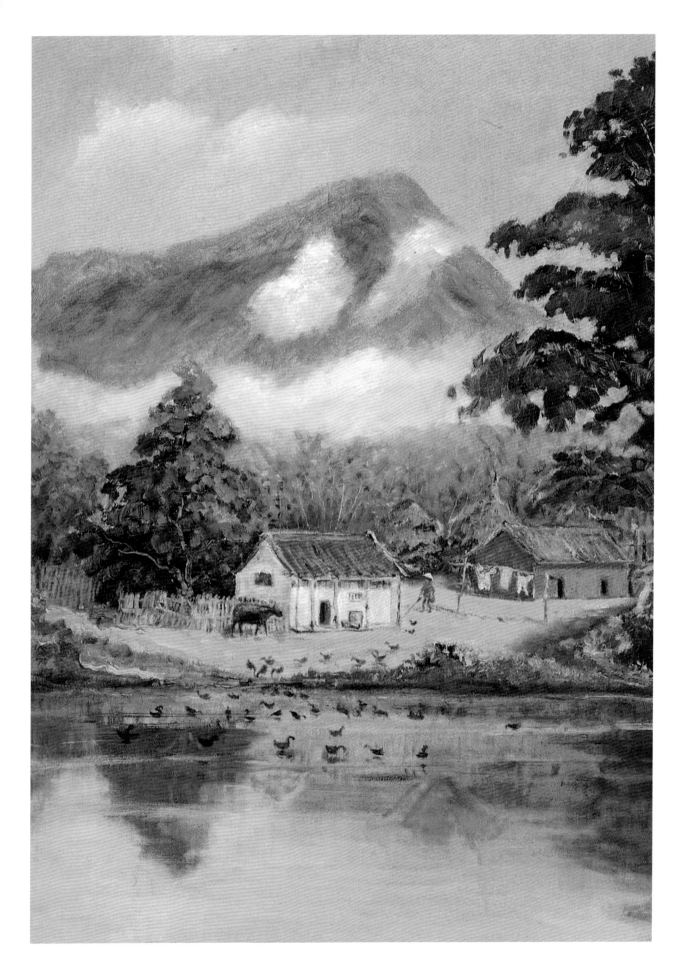

4.
臺灣美學教育之先鋒

「美學」是一門認識美的學問，如今亦稱為藝術學。最早是18世紀德國哲學家，把關於美的解釋劃入哲學範疇，開啟「感性之學」。待康德（Immanuel Kant,1724-1804）、黑格爾（G.W.F. Hegel,1770-1831）等人確立藝術哲學體系，以致才有近代以來更細分化的科學性美學。

臺灣大學生初學美術，通常是從繪畫技藝著手，然後排進理論課程，美學或藝術學是必修科目，1960年代，施翠峰已經在大學授業，是臺灣最早傳授「美學」之先驅。

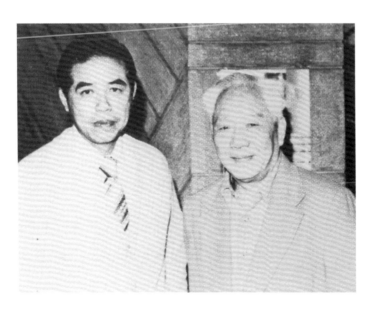

[本頁圖]
1979年，施翠峰（左）與楊三郎老師合影。圖片來源：施慧明提供。

[左頁圖]
施翠峰，〈近峰有人家〉（局部），1994，油彩、畫布，65×53cm。

赴任大學教授

一般來說，中學老師和大學教授之層級落差是很大的，憑空跳級的可能性微乎其微，唯有身懷專長的學人，才有跨越的希望。已經跨越過語文難關的施翠峰，也由於文才橫溢備受矚目，又再度實現一次資歷的跨越，1955年施翠峰被延聘回母校任教。

母校師範學院即將改制為師範大學，「圖畫勞作專修科」早已升格「藝術系」，系主任是大陸來臺的水墨名畫家黃君璧（1898-1991）。1955年黃君璧聘施翠峰為師院藝術系講師，當年系上的助教是劉文煒（1931-）。

講師資格是掛在藝術系，可是系主任派他到「公民訓育學系」教學生素描與水彩。師範大學是培養中學師資的專業大學，在中學公民老師培育過程中，學生得需具備另一項才藝，由學生自主從體育、美術與音樂任選一科，施翠峰授業的對象即是就讀「公民訓育學系」大學生的美術訓練。

當時師範學院藝術系是全臺灣最高的美術學府，系主任地位亦甚受各界推崇，因此不少新聞媒體紛紛來向主任邀稿，請他撰寫大家還很陌生的西洋畫派理論，進以分享讀者。事實上，1950年代的臺灣人哪曉得什麼印象派、後期印象派、野獸派、立體派或未來派、超現實派乃至抽象畫等等錯綜複雜的派別。專精水墨畫的黃君璧主任，有關於西洋畫的流派他也外行，因此像這種難倒黃君璧的報章邀文，順理成章地成為施翠峰代筆的「公事」之一。

1956年「中國美術學會」創辦《美術》雜誌月刊，黃君璧

國畫大師黃君璧與其作品合影。

是美術學會理事，委託施翠峰擔任主編，本來是一椿榮譽之事，卻因為軍方系統出身的理事長兼發行人，只掛名而無責任。施翠峰每期要邀作者寫稿，不足的部分還要自己撰文補白，晚上又兼任《良友》雜誌總編輯，日夜忙得不可開交，更困擾的是還要先代墊《美術》月刊印刷費，即使回報了收據也常未見處理，遂向黃君璧請求辭去代為編輯重任。

　　1960年座落於板橋浮洲里的國立臺灣藝術專科學校正式成立，不過美工科與美術科均尚未誕生，但有影劇科和音樂科。影劇科主任鄧綏寧聽聞過任職師院美術系的「施振樞」，但卻常在報章雜誌讀到署名「施翠峰」的藝術論述，頭銜掛著「任教師院藝術系」。因為國立藝專影劇科要開一門「美學」課程，想請任教師院的施翠峰來授課，於是找上師院人事室查詢聯絡方式，名冊上卻只有「施振樞」而無「施翠峰」其人。可是鄧綏寧主任依然不死心，猜測應該是同一個人另用筆名發表文章的吧！只好按照「施振樞」的地址直接登門造訪，碰一下運氣。相見之後，果然沒猜錯，真的是同一人。

　　臺灣的美學教育就是從施翠峰的教學起首的，他從藝術學的藝術起源論之「藝術衝動」說，講到原始民族的舞蹈、雕刻、裝飾、紋身等細節，然後有康德、黑格爾的美術探究論等。事實上理應是極為艱深的「美學」，卻因他對原始美術的理解，很容易舉證解說，學生們津津樂道「美學」是很有趣的一堂課，結果音樂科也來邀請開課了。學電影、編導與學音樂的學生們，才曉得其自身所學要怎樣「認識美」，進而「表達美」，凡是做演員，當導演或作曲演奏，如何認識美到表達美，這就是美學的真諦。

　　施翠峰以講師身分在國立藝專兼課，他所教的「美學」是當年全臺唯一能勝任的老師，所以頗受音樂家出身的鄧昌國校長所器重，特別聘他轉入國立藝專，為他升等為專任副教授，以確保國立藝專擁有唯一這樣的人才。

　　1961年參加大學聯考的國立藝專美術工藝科（今工藝設計學系）招收新生，緊接著1962年美術科成立，已專任國立藝專的施翠峰，除美學之外，新開的課程還有「藝術概論」、「色彩學」及「工藝欣賞與批評」等理論教學。

尤其是向首屆美術工藝科學生，引介德國包浩斯（Bauhaus）之「機能主義」與「人體工學」的設計觀，是戰後最前衛的設計理念。包浩斯是一所美術學校，其所提倡的「機能主義」，是以最精簡的施工法，卻得到完全同樣的實用功能。所謂「人體工學」是所有器物設計如桌椅（包括交通工具座椅）、床鋪、食具等用品，一定要配合身體和手腳的適應度。機能主義最明確的實例，就是第二次世界大戰期間生產的飛機、武器等機械構造，盡可能減低操作難度，達到操縱者易學的快速性，期以提高戰勝效果。

施翠峰是最早引進包浩斯思想的青年藝術學者，那一年他才三十七歲。

美術行政最前線

鄧昌國校長禮聘施翠峰轉調國立藝專，並升任副教授，擔任國內尚少有學者足以勝任的藝術學理論課三年之後，1964年2月，鄧校長親自上門，急切請求他接任美術工藝科的科主任之職，校長又交代今年6月第1屆美工科學生即將畢業，早已規劃好的五大城市畢業巡迴展，勢在必行，乃是新科主任接辦科務首要的重頭戲，準備時間僅剩三個月。

鄧昌國校長突然臨陣換將，令施翠峰愣了一下，受命接下有如逢天降大任，因為他從來沒有行政經驗，校長又很堅決的樣子，丟下畢業巡迴展的交代事宜就匆匆離去。

前任的科主任與鄧校長不合，彼此明爭暗鬥，結果是前主任被迫下臺。美工科畢業巡迴展在即，不能讓運作空轉，施翠峰勉力扛起來了，卻面臨重大考驗。

本來巡迴展是畢業班學生班會自主性在運轉，美工科辦公室從未插手參與。現在最迫切的問題，是從臺北起站，一路南下新竹、臺中、臺南到高雄的免費展覽場地在哪裡？這反而是操盤者科主任要親自分別接洽的。還有，未來展出期間展品需適應不同場地布展，也是科主任須在場督導的，以及邀請市長揭幕才有利新聞宣傳等等，都等待著主任一一克服。施翠峰對美術行政雖然是初生之犢，但是憑他天生的行動力和組織力，於兩個月之後終於

通通搞定，巡迴展覽順利過關。倒是當初從沒料想到的觀眾回響，竟然是中南部工商業或製造業的廠商，參觀過展覽之後，終於知道產品設計和商業設計有促進行銷的功能，結果最受惠的是毋須服兵役的女性畢業生，已經被預訂就業了！

1964年6月國立藝專美工科首屆畢業巡迴展，除了臺北以外幾乎都是少有展覽活動的城市，尤其是美工設計展更是稀罕，所以受到中南部工商業界之注目。施翠峰是奉命接下主任之職，畢業展辦得有聲有色，順勢也把國立藝專美工科的聲名推向南臺灣。

展覽結束時，暑假已經開始，8月中旬教育部通過施翠峰的教授資格，是國立臺灣藝術專科學校第一位拿到教授證書的老師。

掌理國立藝專美工科行政業務達八年的施主任，每年都照例舉辦巡迴展。任期中有幾項值得大書特書的創舉，首先是1963年的葛樂禮颱風，造成大漢溪水位暴漲，使得國立藝專的校園頓成澤國。位於樓下的美工科實習工廠全面淹水，所有機器已經不堪使用。苦於短時間內無經費全新購置，只能靠技工和師生合力修復少部分，其他則有賴科主任指導轉換手工操作，始得以新學年恢復正常教學。

施翠峰（右）與畫家李梅樹合影於校園影。圖片來源：左、右頁三圖由施慧明提供。

其次，對臺灣美術界貢獻最大的是，美工科主任施翠峰和同年受聘的美術科主任李梅樹（1902-1983），二人都是臺籍藝術家，二科都同時聘到為數眾多的臺籍美術家，李梅樹有留學日本的背景；施翠峰有戰後美術圈的交往，所以像李石樵、楊三郎、洪瑞麟、顏水龍、李澤藩、張萬傳、廖德政、呂基正等重量級畫家，以及年輕輩的王哲雄、李元亨、高山嵐等都進入國立藝專美工科和美術科（今美術學系）執教。尤其是戰後仍處在蟄伏中，未受到矚目的留日一代之前輩畫家，才有重新翻轉，浮出檯面的機會。

主持國立藝專美工科的施翠峰，還有一項不能漏列的功勞，就是美工科發行以《設計人》為名之薄薄的刊物。實由來自施翠峰嫻熟出版業務，亦了解出版品的影響力，這本小冊子雖薄卻精，算是全國首創的設計類雜誌。內容報導廣告設計和產品設計理念之外，亦向社會介紹日本設計家大智浩的生平與成就，或什麼是「人體工學」？也是大家從這本小刊物才知道的。最難能可貴的，是找廣告補貼印刷成本之雜誌生存與行銷手法，《設計人》已經開始做了，而且是學生去招來的廣告，此也是訓練學生將來到廣告公司跑業務的實習功課之一。

「借調」文化大學系主任

今天，唯才是用的新制度，國立大學教授被公部門單位借調去當主管的例子，屢見不鮮，比如教授出任美術館長的實例已有不少。可是那麼早的年代，國立大學教授被私立大學借調的事尚屬罕見，或說根本不

可能，畢竟公私立學校服務年資是無法銜接的。

1970年國立藝專美工科主任施翠峰在職中，中國文化大學的創辦人也是董事長的張其昀，特別面告國立藝專校長朱尊誼，文大美術系要借重專家，也要朱尊誼校長割愛，就是要聘請施翠峰到中國文化大學出掌美術系主任。

之所以能破例在先，是張其昀位高權重，他是黨國大老也是前任教育部長。在部長任內，張其昀首先創辦「國立藝術學校」，亦即國立臺灣藝術專科學校的前身，所以只要他開口誰敢不從命。因此施翠峰仍維持國立藝專專任教授之名分，「借調」至文化大學美術系，張董事長正期待他來文化學院美術系創新格局。

那個年代國立和私立學校的社會評比，顯然是國立較占上風，也許是這個原因，才力邀施翠峰到文大美術系提振士氣，藉新系主任聲望必能聘到名師，學生必然聞風而至，想來此舉正是董事長的策略。

1971年中國文化大學華岡博物館隆重開幕，是施翠峰入主文化美術系翌年的業績，博物館從無中生有，軟體、硬體兼備，的確是很辛苦的美術系大工程，但也考驗出施翠峰的行動與領導能力。

由主導國立藝專美工科栽培設計人才，現在又折返美術系的純美術領域，施翠峰的教學格外強調藝術自由與走出保守，其影響力不難從文大美術系畢業生後來的發展，大抵上皆能與當代結合，作品反應當代新潮，相信是大家有目共睹的。

真善美
張其昀

【右頁上圖】
施翠峰（中）訪問少數民族部落時留影。圖片來源：左、右頁五圖由施慧明提供。

【右頁下左圖】
2007 年，施翠峰（右）訪海南島，進行原始宗教和美術的田野調查。

【右頁下右圖】
2007 年，施翠峰（右）訪北越時留影。

1970 年，施翠峰乘小飛機抵蘭嶼，進行臺灣原住民文化田野調查。

【下圖】
1970 年，施翠峰（前左）在蘭嶼田野調查時訪問當地原住民。

【關鍵詞】 田野調查
　　田野調查源於 19 世紀的考古學方法，是調查埋在地底的遠古時代遺物或遺跡。後來延伸至未開化民族的人種學和少數民族的原始美術。施翠峰的田野調查著重在臺灣原住民生活器物，或南洋各島嶼之間的文化移動論。

　　立足美術行政最前線的施翠峰，教學之餘或擴充輔助教學的最大興趣，就是臺灣原住民文化的田野調查，跑遍過很多山地部落與蘭嶼，也蒐集原始藝術品。起先擔任國立藝專美工科主任時，介紹臺灣原住民的器物，其與工藝設計是足以互通、參酌；「借調」文大美術系之後，出國教學的機會增加，他趁

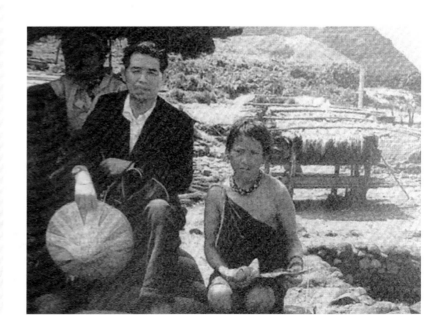

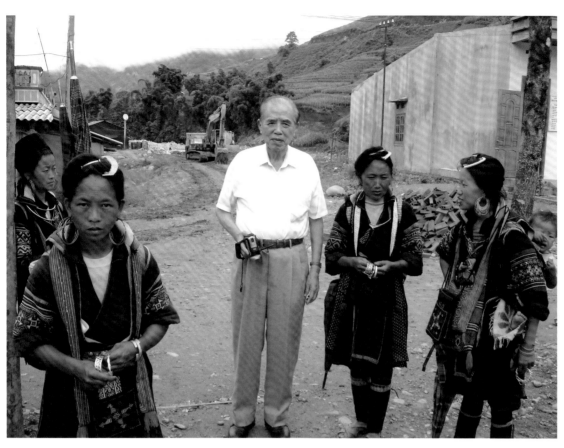

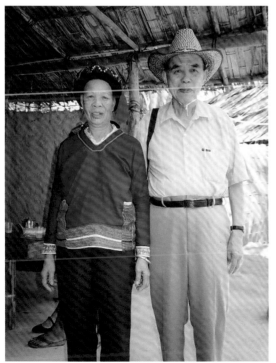

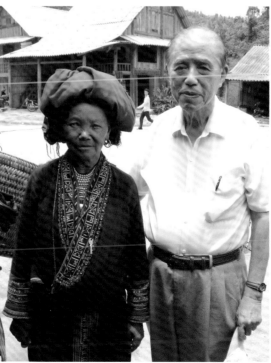

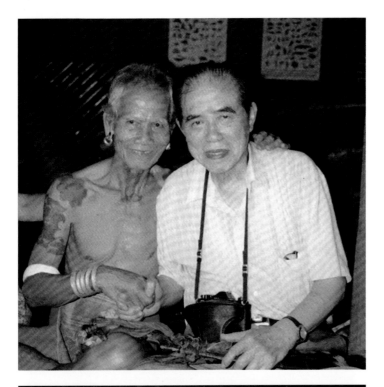

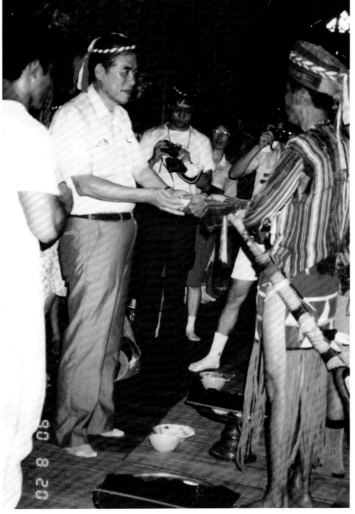

數度受邀赴馬來西亞藝術學院講學之便，陸陸續續順道探訪爪哇、峇里島、婆羅州、砂勞越、泰國、呂宋島、馬來西亞、越南、華南、海南島等地，做原始宗教和美術的田野調查。臺灣發放觀光護照是1979年才開始的，在這之前，國民出國並不容易，施翠峰把握前往南洋講學可以出境的大好機會，在他心底積存長年的原始美術移動説之懸案，很想趁機探查原始文化流向的線索，求證南島族群交流史。

所謂「南島族群交流」，就是指南洋各島嶼的原始民族與臺灣原住民的關係，早期是偏重比較語言學的研究；施翠峰則開發器物學比較方法，延伸出臺灣原住民如何與外界接觸的文化觀察，他從習俗（如文面）、器物（如木臼樂器）、宗教的類似點等，推斷出臺灣原住民的移動路線，等於欲查證到臺灣原住民的老祖宗。又經後續的踏查新路線，他從中國西南少數民族再追蹤的結論，施翠峰提出：「南洋各島先住民均來自中國西南」再「至中南半島山岳地帶」，然後「搭乘簡陋的船隻往東方各島漂流，抵達婆羅州、

【 施翠峰所做排灣族的田調速寫 】

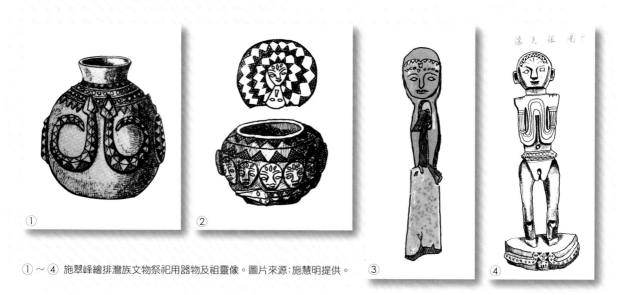

①～④ 施翠峰繪排灣族文物祭祀用器物及祖靈像。圖片來源：施慧明提供。

岷答那峨島、呂宋島，再由呂宋島北上進入臺灣島、蘭嶼」。其中有「少數族人，還由蘭嶼再往東，遂抵達關島一帶島嶼而居住下來迄今。」

施翠峰常單槍匹馬深入南洋蠻荒之地，找尋原始藝術之行腳紀錄，最後都有單行本問世，匯集成《南海遊蹤》（1974）及《南海屐痕》（上、下，1977）。若年輕學者進一步想研究「環太平洋圈藝術人類學」的話，施翠峰業已先行打下基礎了！

［上二圖］ 1977 年，施翠峰的著作《南海屐痕》上、下兩冊書影。

［左頁上圖］ 施翠峰（右）與砂勞越頭目合影。圖片來源：左頁二圖由施慧明提供。

［左頁下圖］ 1990 年代施翠峰（左 2）在婆羅州深山接受頭目歡迎儀式時留影。

施翠峰，〈蘭嶼漁舟〉，1997，油彩、畫布，65×50cm。

_[左頁上圖] 施翠峰，〈緬甸仰光花市〉，1995，油彩、畫布，38×45.5cm。

_[左頁下圖] 施翠峰，〈蘭嶼風光〉，1995，油彩、畫布，65×91cm。

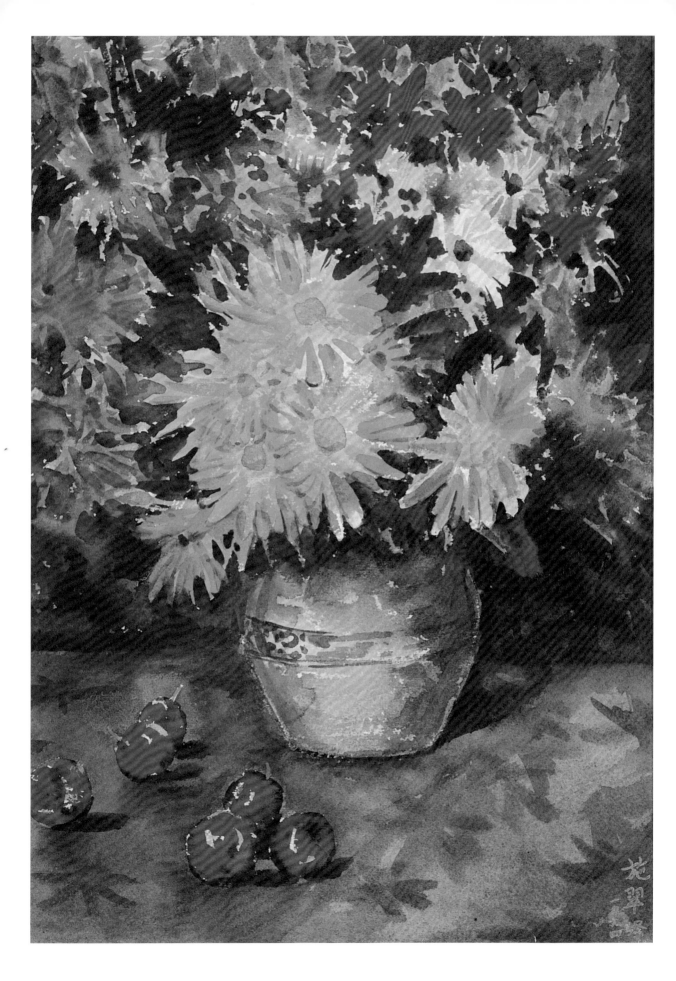

5.

斜槓人生・超前布署

近年社會上開始流傳一句話，叫做「斜槓人生」。一些有想法的人希望除了正業之外，趁年輕時培養工作之外的另有專長，甚至多項無妨，選擇以多重身分，開啟自己的多元人生。

綜觀施翠峰的一生，他在相關領域長期耕耘，就是斜槓生涯的絕佳實例，也可以說是先驅。施翠峰是教授、學者、文學家，也是民俗學家，文物收藏與古器物鑑定家等多重斜槓身分之外，還有一項貫穿終身，從未停下來的繪畫志業，而且一輩子都在畫壇活躍，所以施翠峰的斜槓人生外加一樁，即是與繪畫有關。

[本頁圖]
1982 年 10 月，施翠峰（右）擔任第 37 屆全省美展評審，會後與李澤藩老師合影。圖片來源：施慧明提供。

[左頁圖]
施翠峰，〈鮮花與李子〉，1994，
水彩、紙，57×45cm。

[右頁上圖]
施翠峰任臺灣水彩畫協會會長時的展覽會場。圖片來源：左、右頁四圖由施慧明提供。

[右頁中圖]
1982年，施翠峰（右2）任臺灣水彩畫協會會長時，巡迴展覽至臺灣省立臺南社會教育館。

[右頁下圖]
1982年，施翠峰（著西裝者）任臺灣水彩畫協會會長時，巡迴展覽至高雄市臺灣新聞報畫廊展出。

施翠峰（前排右4）與第19屆臺灣水彩畫協會會員合影。

繪畫創作是逼出來的

五十歲之前的施翠峰，繪畫主力都專注於水彩。自從1960年代畫家自組畫會的風氣，已經百花齊放，但是比較引起媒體注目的，依然是「五月」和「東方」兩個在抽象藝術和抽象水墨衝鋒陷陣中的急進派畫會。水彩畫社團則有大陸來臺畫家如王藍、張杰、劉其偉等多人組織的「中國水彩畫會」。

1970年春天，施翠峰邀請到留學東京藝術大學，返國任教國立藝專的陳景容（1934-），他是東京美術學校改制為藝術大學的第一位臺灣留學生。其他尚有蟄居新竹的資深水彩畫家李澤藩（1907-1989），以及最擅長表現臺灣農村鄉景的屏東畫家何文杞（1931-）等為發起人，籌組「臺灣水彩畫協會」。不出幾年，會員遍及全臺老中青三代畫家數十人，並推舉施翠峰出任會長，結果施會長連選連任長達二十八年，直到2000年才交棒給賴武雄（1942-）接手。

臺灣水彩畫協會的靈魂人物一直是施翠峰，在他的運籌帷幄之下，連續舉辦臺北、新竹、臺中、臺南、高雄及屏東的巡迴展，也邀請海外畫家加入會員。

臺灣水彩畫協會是有組織法維持會務運作的民間美術團體，依年度大會改選理監事。巡迴展最大的問題，莫過於發函公家單位找免費的展覽場地，又是大規模的長程搬

運與布展，若沒有嚴密的會內組織體系，分層負責，這種大型巡迴展必定很難推動。施翠峰有過國立藝專美工科畢業巡迴展的經驗在先，到了臺灣水彩畫協會巡迴展出時，即能應付得宜，每個場次皆能順利開幕、閉幕，達成最終場任務。

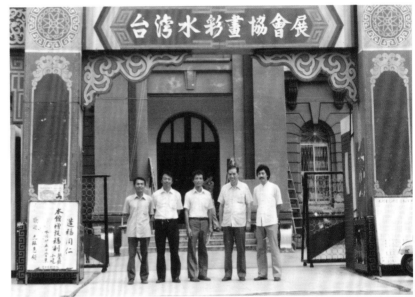

直到施翠峰晚年，臺灣水彩畫協會的存在，是戰後成立的畫會中，最長壽的民間美術團體之一。

臺灣水彩畫協會穩定成長，進入軌道之後，由於成員龐大，畫展已然是臺灣畫壇年度盛事之一，倒是施翠峰也想來個小規模的，志同道合可以相互切磋的畫會。1979年，美國與臺灣斷絕外交關係。年初，國內亦卡在朝野對立之局，7月洪瑞麟的「三十五年礦工造形展」，為安撫勞工，緩和緊繃的朝野僵局，總統蒞臨參觀洪瑞麟礦工展，引起廣泛回響，一夕之間美術也成為社會的話題。同年，施翠峰

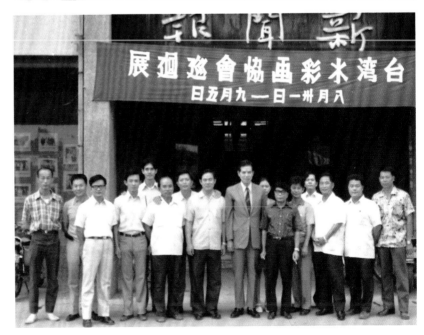

邀集呂基正、吳承硯、李克全、徐藍松、羅美棧計六位畫家成立「純美畫會」。年底，首度公開曝光的「陳澄波遺作展」至12月9日結束，翌日即爆發美麗島事件。

　　儘管政壇多事之秋，但畫壇不休息，純美畫會成員呂基正（1914-1990）是知名山岳畫家，吳承硯是文化美術系的教授，李克全、徐藍松、羅美棧三人又都是非常低調，也不善交際的沉默型畫家，沒有人會藉畫展強出頭，所以畫展從籌劃到策展，依然落到施翠峰肩上。這種聯誼性質的展覽不限制材料，油畫、水彩皆可出品，會場選在臺北市來來百

貨公司或博愛路美而廉餐廳的展覽空間，但是僅維持三年，第4屆因找場地不容易，遂宣告結束。

　　主持畫會儘管辛苦，既然是自己的畫會，自己也不能沒有作品懸掛在會場，施翠峰是畫壇重量級人物，也不乏應邀參加聯展的機會。他在回憶錄上寫到：「我身為教師，教學是主要工作，我還從事文藝寫作、理論著作，哪裡有時間作畫，可是這麼多的畫會與美展都逼著我要不斷地繪畫。」施翠峰除教學之外，有文學寫作，有理論著作，其他又身兼多重身分，再加上作畫，回溯七十年前，他才是超前布署，最早實踐「斜槓人生」的先驅。

質感主義的繪畫創作

行政、教學、著述三頭六臂般的大忙碌中，依然抽空創作，累積到可以開個展的產量。1950年代施翠峰才剛從師院畢業，正專注於不透明水彩畫的鑽研，偶爾也試繪油彩畫，1950年所做的〈南門〉油畫，是施翠峰早期追求質感的代表作。他所求的「質感」是什麼？畫古蹟就要有歷史的質感。對歷史

特別有感知的施翠峰，卻在不意之中畫了一幅油畫，現已成為臺北古城的歷史紀錄。

為什麼？因位於臺北市愛國西路的南門，已於1966年改建成中國北方宮殿式城門，比較花俏。其實它的原貌就像施翠峰筆下那樣幽古與樸素，雙簷屋頂中間有花磚採光，他畫南門的年代，人車極稀，四周是學校和公賣局等公家建築，少有庶民路過，因為這一帶都沒有民家，但若是日式宿舍，住的都是大陸來臺的官員眷屬。他卻安排一對祖孫姿影，祖母穿著早期一般婦女的臺灣衫褲，這顯然是鹿港老街意象的移植。舊的南門早就消失，施翠峰即時用油畫留存檔案，保住老臺北市民的共同記憶。

施翠峰，〈鳳凰花開〉，1978，水彩、紙，50×64cm。

1970年的水彩畫〈臺北植物園內舊布政使司衙門〉，於施翠峰五十歲前後，水彩畫最多產的時代所繪。臺北植物園內的舊布政使司衙門，原在今北門至中山堂一帶，日本統治臺灣初期當作臺灣總督府辦公廳，直到1919年現在的總統府落成之後，才是正式的「臺灣總督府」。布政使司衙門的建築有部分移建到植物園，至1965年已變身為「臺灣省立林業陳列館」。畢竟它是歷史建築遺產，彼時國人尚無古蹟保存觀念，所以才會輕率改建臺北南門、小南門和東門。北門之所以倖存，是依都市計畫未來勢必會拆除，結果因為後來古蹟意識覺醒，才會留到現在。當時施翠峰已懷抱歷史的質感，彩繪歷史建築，有異於一般畫家寫生到此一遊的驚鴻一瞥之圖像。

施翠峰，〈臺北植物園內舊布政使司衙門〉，1970，水彩、紙，31.4×40.8cm。

〈教堂紅樓〉是1978年所作的水彩畫，係坐落於臺北市中山南路的「濟南教會」，它接近東門，日本人拆掉城牆闢成的「三線路」，即中山南路。這幢1916年建的哥德式教堂，原名「日本基督教團臺北幸町教會堂」，是日本人牧師來臺傳教所建蓋的第一所日本人教堂。採用當年流行的紅磚建材，佇立於三線路上，頗為壯麗。直到1978年施翠峰畫教堂紅樓的時候，歷史的質感特別濃郁，流露畫面的，自然就是這種質感。深具慧眼的「順益臺灣原住民博物館」創辦人林清富也喜愛美術品，林先生就相中了這一幅歷史質感特別濃厚的水彩畫，進而納入收藏。

另有一件較晚期創作，1995年的油畫〈鹿港後街屋頂〉（P.80），施翠峰畫故鄉鹿港，更有歷史的質感。全畫採鳥瞰的構圖及塊面分割手法，古老街衢的「鹿港味」質感，十分到味。

回頭再說林清富對施翠峰的油畫最感興趣的，是1986年的〈萬紫千紅〉（P.81），題材是紅白菊花參差的瓶花構成，菊花的質感在於花瓣綻放的

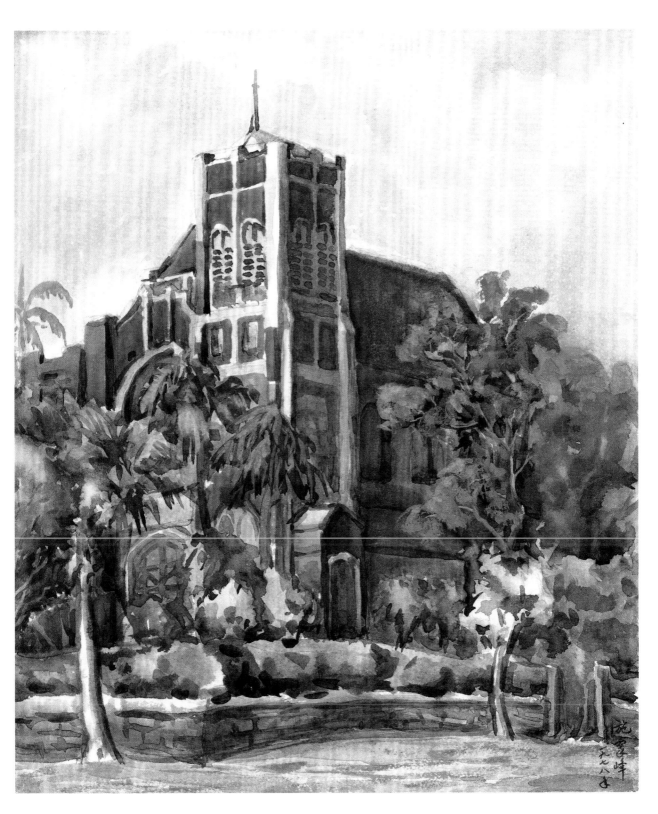

施翠峰，〈教堂紅樓〉，1978，水彩、紙，44.5×37cm。

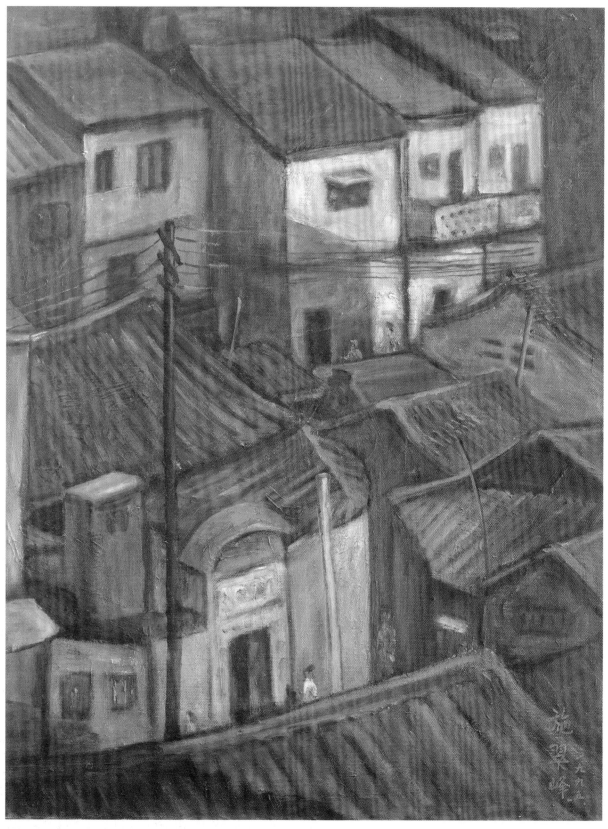

施翠峰，〈鹿港後街屋頂〉，1995，油彩、畫布，53×41cm。

[右頁圖] 施翠峰，〈萬紫千紅〉，1986，油彩、畫布，91×65cm，順益臺灣美術館典藏。

施翠峰，〈山芙蓉〉，1985，水彩、紙，69×44cm，順益臺灣美術館典藏。

施翠峰，〈古松〉，1991，水彩、紙，53.8×39.3cm。

施翠峰，
〈向日葵與百合〉，
1993，
油彩、畫布，
50×60.5cm。

施翠峰，
〈聖誕紅與古瓷〉，
1994，
油彩、畫布，
38×45.5cm。

施翠峰，〈向日葵〉，1994，油彩、畫布，65×53cm。

安平洋館今貌。圖片來源：李欽賢攝影提供。

施翠峰，〈淡水洋樓〉，1992，油彩、畫布，91×72.5cm。

生命力，至於歷史的質感出現，是古典陶瓶和桌布紋理，極有原住民的原味，而被其收藏。

1990年代起，施翠峰的畫作以油畫為主，水彩為輔，力作之一的1990年〈安平洋館〉的油彩畫，古蹟的歷史質感，加上老榕樹也有年輪的質感，看似油畫布局的風景，卻有詮釋的延伸意義，似乎可從畫裡讀出洋館背後的故事。這幢紅磚洋館是清末的德商「東興洋行」，挑高地板的單層建築，五口拱門，石階置於中間，如今是臺南市政府文化局管轄的「安平外商貿易紀念館」。

施翠峰，〈安平洋館〉，1990，油彩、畫布，50×65cm。

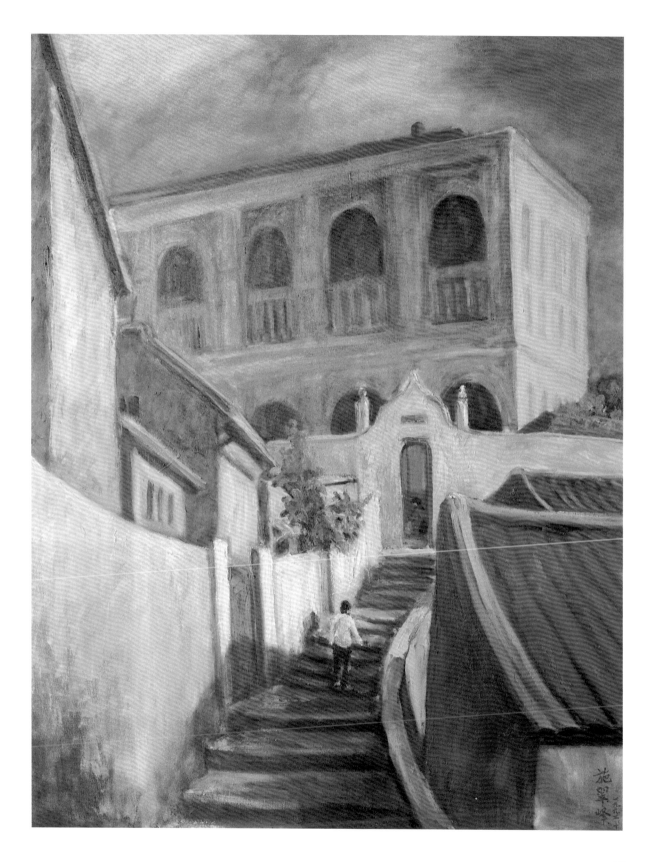

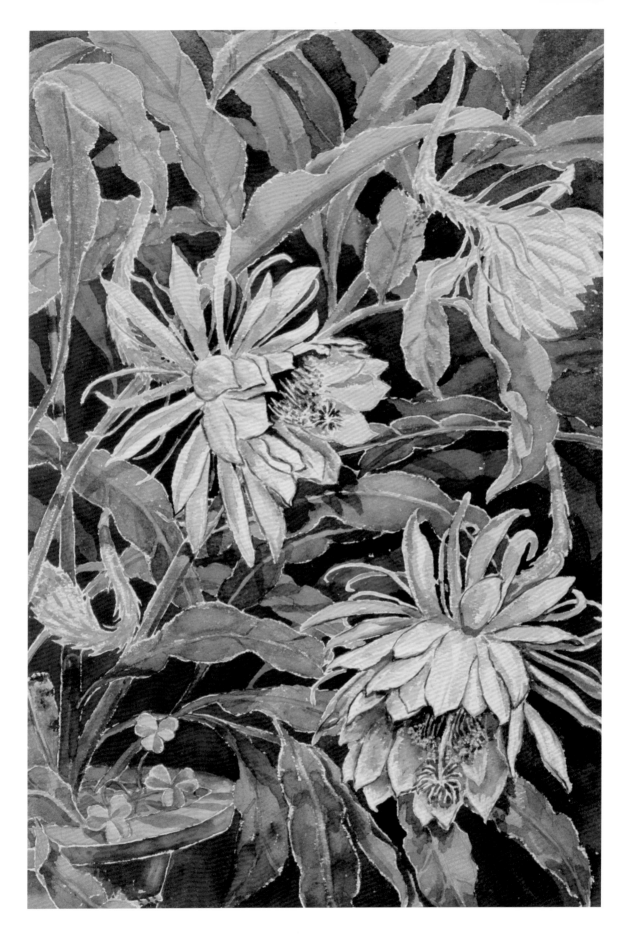

1991年臺北市印象藝術中心畫廊推出「施翠峰個展」，〈安平洋館〉即是最受矚目的作品之一。展覽中有他最喜愛的題材——瓊花。「瓊花」是臺語，一種在深夜開花旋即凋謝的花種，素有「月下美人」之稱，中文形容為曇花一現，因此有人稱「曇花」。所以施翠峰只有利用晚上，連夜寫生到天亮，其實

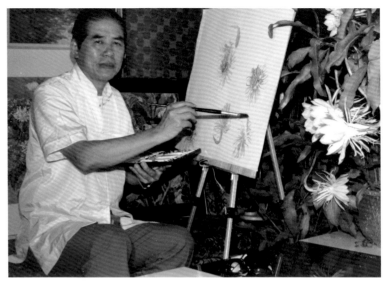

施翠峰深夜畫瓊花。圖片來源：施慧明提供。

也只能畫上幾朵花，其他背景就有待擇日增補了！這種費時又吃力的題材，他五十歲以後就樂此不疲。畫瓊花時節，常請家人協助把盆景搬上大桌子，等待開花時刻，桌上擺滿點心，邊吃邊期待瓊花怒放的剎那。綻放後，施翠峰就靜默不語，專心繪圖。印象個展畫作之一的〈月夏美人〉，是1991年展出前夕新創作的水彩畫。施翠峰一向強調的畫之質感，也有「時間質感」，就是這樣把握住瞬間之美。

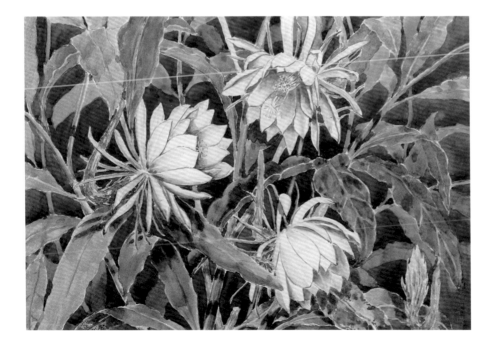

施翠峰，〈瓊花〉，1981，水彩、紙，37×54cm。

[左頁圖]
施翠峰，〈月夏美人〉，1991，水彩、紙，44×36cm，順益臺灣美術館典藏。

施翠峰,
〈康乃馨與蓮霧〉,
1993,
油彩、畫布,
53×65cm。

施翠峰,
〈玫瑰與唐馬〉,
2004,
油彩、畫布,
53×65cm。

[左頁圖]
施翠峰,
〈古瓷與向日葵〉,
1993,
水彩、紙,
91×65cm。

　　印象藝術中心畫廊個展之隔年，是1993年，臺北市寶慶路遠東百貨公司藝術廣場，邀請施翠峰舉辦個展，展出施翠峰鍾愛的題材之一——鯉魚，大多為油畫。這裡介紹一幅1991年50號畫作〈年年有餘〉，賞畫者一下子很難細數有幾條鯉魚，是因魚兒優游水中，忽上忽下，忽左忽右敏捷穿梭的模樣。鯉魚游動，水也跟著動，剎那之間的「時間質感」，即是施翠峰針對質感的實踐，我們也都頗有同感。這幅施翠峰畫作中畫幅較大的作品，現為順益臺灣原住民博物館美術分館收藏。

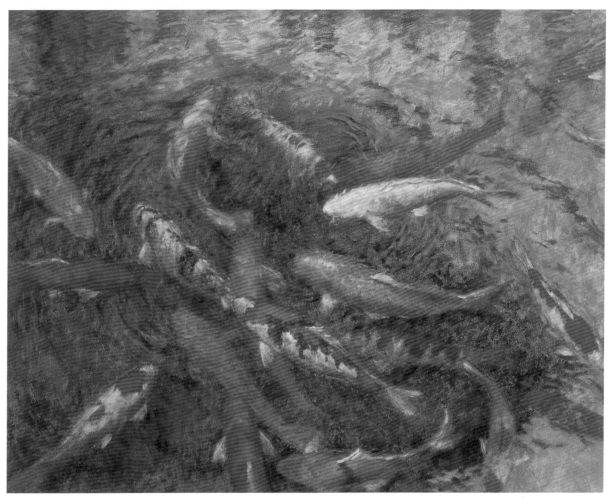

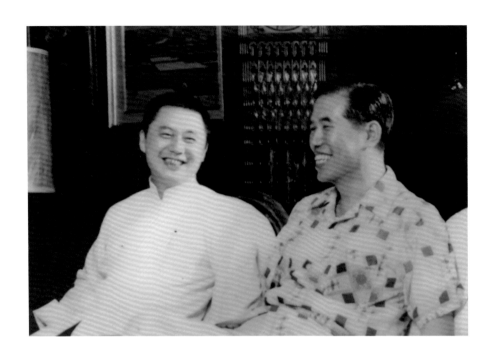

施翠峰（右）與順益臺灣原
住民博物館創辦人林清富合
影。圖片來源：藝術家出版社
提供。

　　2020年，順益臺灣原住民博物館在臺北市延平南路最初的「順益
行」起家厝，而後成立「順益臺灣原住民博物館美術分館」，施翠峰有
數張傑作典藏於此。

【關鍵詞】順益臺灣原住民博物館

　　原住民博物館會展出什麼？我們
都很清楚，但每一項的展示，都是
經過考證而後陳列。剛開幕不久，
推出「鳥居龍藏攝影特展」。鳥居龍
藏（1870–1953）最早來臺做田野
調查，也是第一位使用照相機從事
臺灣原住民影像寫真的學者。

　　順益臺灣原住民博物館外觀，有
酋長坐姿的造形，博物館的對面是
故宮博物院，就館舍設計來看，一
是原住民傳統的創新；另一是傳統
文化的復古，是極為有趣的對比。

順益臺灣原住民博物館館舍外觀。圖片來
源：王庭玫攝影提供。

[左頁上圖]
順益臺灣原住民博物館──
美術分館（簡稱為順益臺灣美
術館）。圖片來源：李欽賢攝
影提供。

[左頁下圖]
施翠峰，〈年年有餘〉，1991，
油彩、畫布，91×116.5cm，
順益臺灣美術館典藏。

1993年施翠峰遷居臺北關渡,透過高樓落地窗天天眺望觀音山,他最清楚臺灣早期西畫家,沒有人不被淡水的風光所吸引而前去寫生的,早年淡水是臺北風景線的最後區塊,有山、有水、有古屋,是最佳寫生點。如今能住在淡水河畔,感受觀音山晨昏情韻,真是人生一大享受,怎麼可以不動筆畫淡水。

1994年臺北市立美術館和臺中的省立美術館(今國立臺灣美術館),分別舉辦「施翠峰七十回顧展」也展出淡水和海景二系列創作。

剛搬到關渡,忍不住讚嘆淡水河的夕日,1993年畫下油彩〈觀音山暮色〉。翌年(1994)之作品〈暮色漸濃〉,三拱關渡橋與背光的觀音山影,黃昏暮色絢爛至極,其所強調的正是時間的質感。

施翠峰,〈觀音夕照〉,1994,油彩、畫布,91×116.5cm。

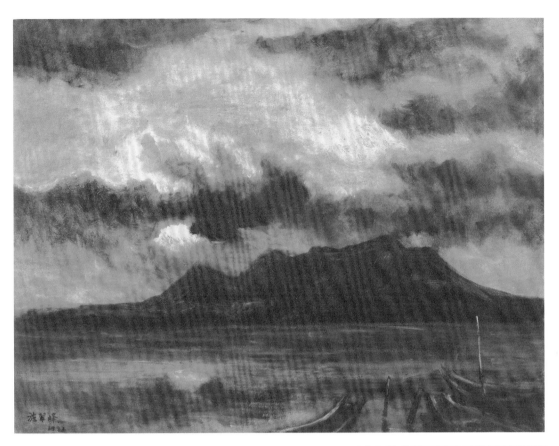

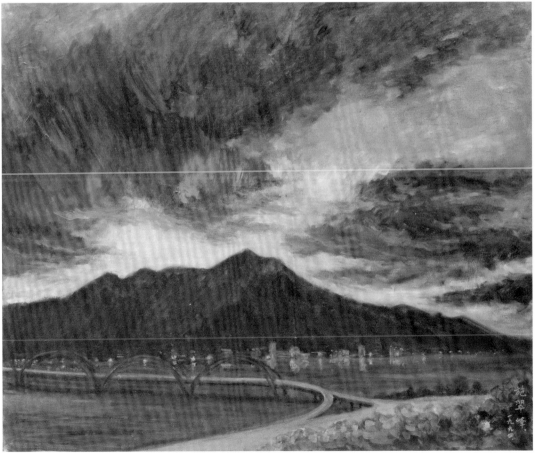

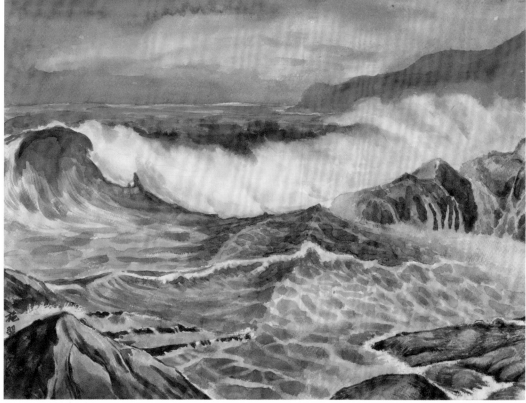

[上圖] 施翠峰，〈海濱夜色〉，1978，水彩、紙，50×63.5cm，順益臺灣美術館典藏。

[下圖] 施翠峰，〈波濤澎湃〉，1981，水彩、紙，38×53cm。

施翠峰，〈蒼松擎天〉，1978，水彩、紙，55×39cm。

［右頁上圖］
施翠峰，〈東海日出〉，1994，
油彩、畫布，53×72.5cm。

［右頁下圖］
施翠峰，〈白鷗飛翔〉，1990，
油彩、畫布，45×60.5cm。

淡水的出海口是臺灣海峽，也是日落地點；畫日出就得到東海岸了，1994年〈東海日出〉油畫，畫晨曦之餘，猶不忘畫海浪，尤其他拿手的波濤洶湧之景，如1990年所繪的〈白鷗飛翔〉。日落西山或旭日東昇都是很快就會消失的景象，包括潮水來了又去，都屬於大自然中「時間」的表情，也正是施翠峰所欲表達的「時間質感」。

施翠峰創作講求對象的「質」感，如果將「質」與「感」二字合併，可以找到他作品中的「歷史質感」、「時間質感」之論證，若還要延伸施翠峰對質感的主張，又可以從他的靜物畫〈有一碗湯〉和〈俎上之魚〉(P.100)來印證他所追求之「物質質感」的真功夫，其

施翠峰，〈有一碗湯〉，1995，
油彩、畫布，50×60.5cm。

【關鍵詞】 繪畫對象的質感

施翠峰的創作理念，會提到「繪畫對象的質感」。「質感」是物理性的材質，用感性去促發知覺，但施翠峰的質感並非僅求寫實。比如說水的質感中，還可以分細流與澎湃，水之流動又有稍縱即逝的時間性，乃至夕日或日出之畫境，也可以令人意會出「時間質感」。施翠峰畫古樓必有「歷史質感」，再細分下去的話，會出現「鄉土質感」、「季節質感」或描繪海外風景的「地理質感」與「風土質感」等等。

間「湯」是水的質感，「魚」有海鮮的質感，都畫得很傳神，呈現了他所說的繪畫對象的質感。

評審委員終身學習

置身美術行政最前線，又有美學教授的頭銜，那必然注定施翠峰是許多公辦美術展永遠的審查委員。可是評審的

施翠峰，〈俎上之魚〉，2002，油彩、畫布，53×65cm。

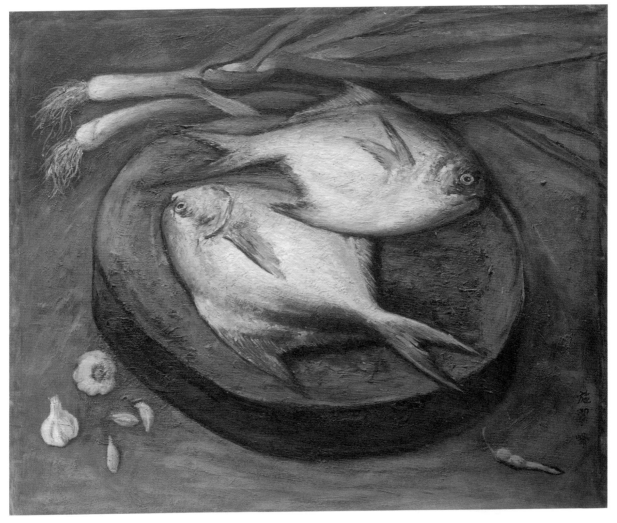

客觀性，就是要避免主觀之好惡，從眾多作品中找出時代性和獨特性，甚至也要卸除自己執意追求的「質感」，體會出送審作品或許各有所長。所以對他來說，永遠的審查委員也得到終身學習的機會。

　　施翠峰是面臨時代巨變的戰後第一代臺灣畫家，他也敏銳地感受到新時代已經來臨。1950年他剛步出師院校門，是學美術的大學畢業生。同年，何鐵華創辦《新藝術》雜誌，鼓吹「新藝術運動」，研究中心設在建國北路上一幢日式木造平房，施翠峰也是新藝術運動的成員，又是《新藝術》雜誌的特約撰述，可見他很注意藝術的新時代動向。

　　1952年，新藝術運動假臺北市中山堂光復廳舉辦第1屆「自由中國美展」，施翠峰也擔任審查。展出作品中有二件屏東畫家莊世和（1923-2020）的入選作，其實這二件屬於新派作風的畫作，才於前一年（1951）的第6回「省展」遭致落選。施翠峰與另一位也是「省展」級的資深審查委員，同時繞行在會場中看展，來到莊世和的畫作之前，那位前輩審查委員說：「那二幅畫，三個月前我們給他落選的，為什麼會在自由中國美展展出呢？豈有此理。」施翠峰在旁低聲回應：「我們是自由的，好作品當然也可以展出。」以上短短的對話，卻反映出施翠峰不排斥新潮的證言。

1952年，《新藝術》雜誌封面。

　　莊世和是現代派青年畫家，創作風格很難獲「省展」青睞是必然的，因此莊世和從此淡出臺北美術圈，回到南部推動現代藝術。不久，何鐵華也離開臺灣，新藝術運動跟著無疾而終。

　　公辦美展的公信力，一直是1990年代以前，臺灣青年畫家脫穎而出的重要舞臺。省展、全國美展、臺北市美展、高雄市美展等都是極具分量的畫壇主流，也是施翠峰不斷地與新時代、新風格、新畫家接觸的場域，他總是抱持觀摩的學習心，檢討或重新評價自己的創作觀念會不會落伍，甚至自己的繪畫是否還有質感的創意？

［右頁上圖］
施翠峰，〈白鷺歸去〉，1989，
水彩、紙，38.1×56.5cm。

［右頁下圖］
施翠峰，〈觀音山與白鷺鷥〉，
1992，水彩、紙，
44×59.3cm。

施翠峰的繪畫重視質感，那麼他又有全新發揮的「材質質感」，就是1989年畫的〈白鷺歸去〉，以水彩渲染，大筆揮灑，表現大自然。接著是1992年也是水彩畫的〈觀音山與白鷺鷥〉，首重詩情畫意之境，用畫筆吟詠倒影神韻，水彩的質感表現得淋漓盡致。

2005年施翠峰赴印尼旅行，同年所畫的油畫〈蘇門答臘原住民趕集〉（P.104上圖），已經不再強調油畫對象的質感，而是現場感受到的「風土質感」新境界。更有以進之，所有質感全數解放的2006年的水彩畫〈月夜〉（P.104下圖），儘管是唯美的風景，卻像沒有光害的亙古夜空，詩人吟風弄月之景的再現，這樣的水彩技法，真的比照相機的攝影術還厲害。

1997年日本高崎藝術大學（短大）第二度聘請施翠峰進駐該校，擔任長期客座教授，聘約兩年，它是財團法人「堀越學園」旗下的學校。然而才開學不久，校長就來告知崛越學園已邀請《讀賣新聞》社合辦施翠峰畫展之計畫。在崛越學園理事長及校長的誠意之下，盛情難卻。因是臨時提議的個展，距約定的展期不到半年，施翠峰只好教學之餘，日

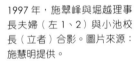

1997年，施翠峰與堀越理事長夫婦（左1、2）與小池校長（立者）合影。圖片來源：施慧明提供。

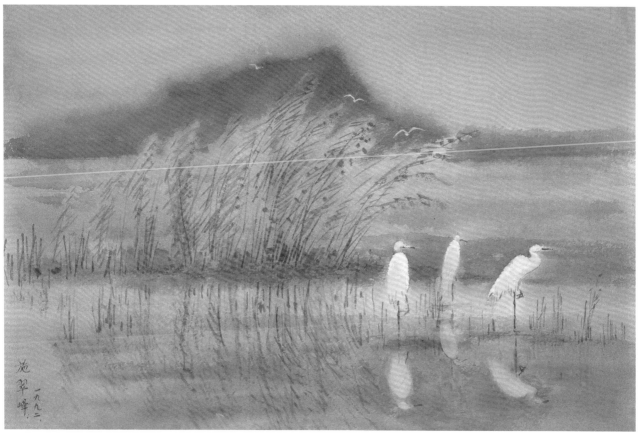

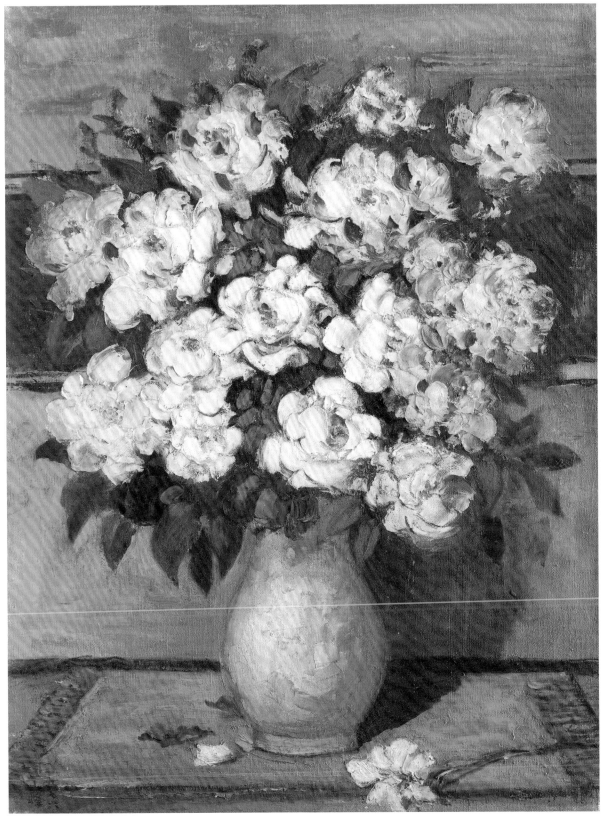

施翠峰，〈紅白爭豔〉，1976，油彩、畫布，60.5×45cm。

[左頁上圖] 施翠峰，〈蘇門答臘原住民趕集〉，2005，油彩、畫布，50×60.5cm。

[左頁下圖] 施翠峰，〈月夜〉，2006，水彩、紙，38×56cm。

夜埋首創作，終於趕上1997年9月的開幕日。

「施翠峰之世界」展，在日本風風光光登場，臺灣畫家的能見度又更上一層樓。當天開幕式地方縣市首長出席，冠蓋雲集，也同步出版精印畫冊《施翠峰之世界》。翌日，《讀賣新聞》群馬縣版大篇幅報導〈施先生之世界聚於一堂〉，特將報載全文轉譯如下：

代表臺灣的水彩、油畫家，也擔任相當於日本人之人間國寶的「民族藝師」之施翠峰，國立臺灣師範大學教授的作品展「水彩畫、油彩畫之真髓——施翠峰的世界」（學校法人堀越學園主辦、讀賣新聞前橋支局後援）自9月14日起假高崎市高松町高崎城市藝廊開展。

作品展以中學時代的作品〈果物〉為首，前橋市內敷島公園之縣指定重要文化財〈蠶絲試驗場〉等之水彩畫二十四件，描繪臺北

1997年，《讀賣新聞》刊登施翠峰的畫展報導。

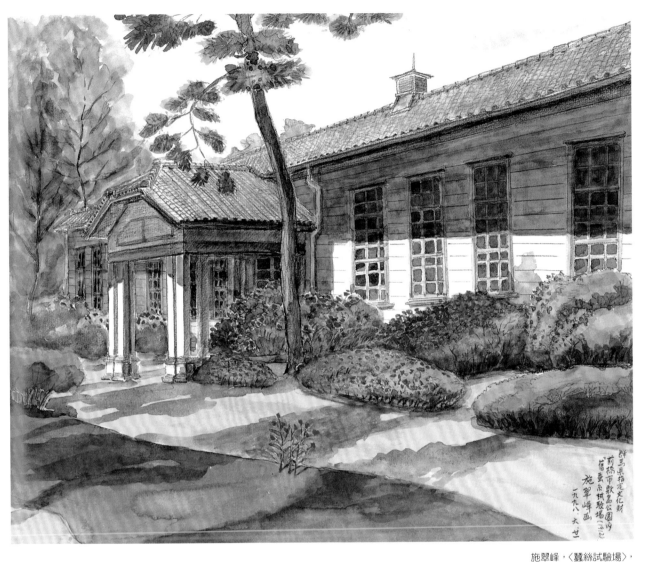

群馬縣指定文化財
前橋市敷島公園内
「蠶絲糸試驗場」(1912)
施翠峰畫
一九九八‧大廿

施翠峰，〈蠶絲試驗場〉，
1998，水彩、紙，
23.5×27.2cm，
圖片來源：施慧明提供。

名勝的〈聽龍洞波濤〉，還有〈紅睡蓮〉等油彩畫二十九件，計
展示五十三幅。

至9月9日展覽期間中，施教授為觀眾作品解說，免費。

施教授生於臺灣，國立臺灣師範大學美術系畢業。經國立藝術大
學工藝系系主任，1979年起任教師範大學教授。

此間也出任臺灣教育部主辦的全國美展及國家文藝獎的審查委員
之外，也就任臺灣水彩畫協會會長。1988年由國立歷史博物館頒
授臺灣美術貢獻勳章。

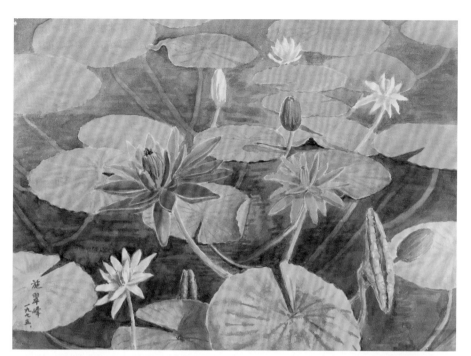

施翠峰，〈睡蓮幽香〉，1975，
水彩、紙，39.5×54.5cm。

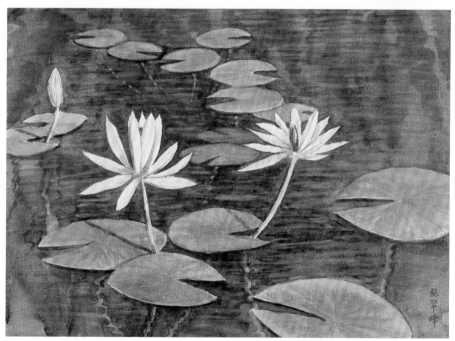

施翠峰，〈睡蓮〉，1982，
水彩、紙，39.6×54.4cm。

　　鹿港出生，北上深造，落腳臺北的施翠峰，他畢竟還是道道地地
的彰化人。2011年彰化縣政府文化局隆重推出「畫壇老樹・施翠峰回鄉
展」。八十七歲的他在自序結尾寫到：「若果承認人生八十才開始，那

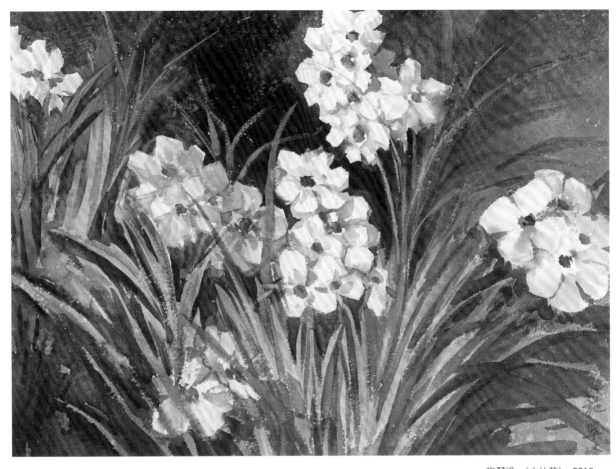

施翠峰，〈水仙花〉，2010，
水彩、紙，44×60cm。

2009年，時任國立臺灣藝術
大學校長的黃光男（右）頒發
榮譽教授證書予施翠峰。圖片
來源：施慧明提供。

該是指努力更上一層樓的『開始』，它還包括寫作、調查、研究等。」

　　會場展出一張2010年較近期的水彩畫〈水仙花〉，盛開的花瓣，流麗的枝葉，完美的構成，背景鋪成暗色調，來突顯花朵亮度，很自然地流露花卉的表情。古人說：「人生七十古來稀」，1960年代有位高官耆老說：「人生七十才開始」，畫壇老樹施翠峰童心未泯地自言自語「人生八十才開始」。2009年，國立臺灣藝術大學黃光男（1944-）校長頒授榮譽教授證書，2015年施翠峰九十一歲，獲教育部藝術教育貢獻獎終身成就獎。

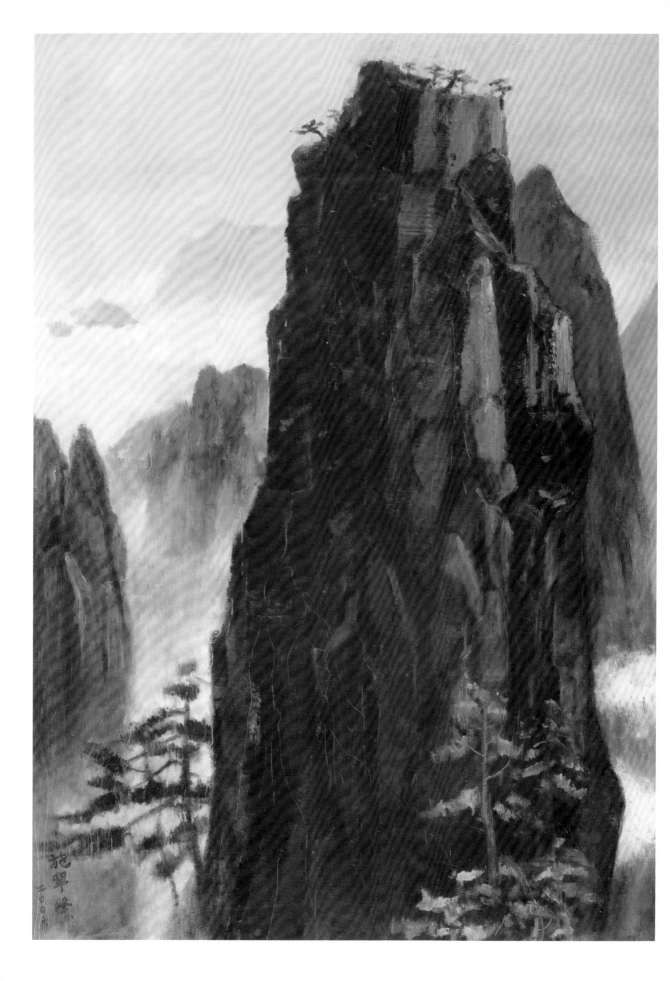

施翠峰
二〇〇九

6.

白鳥一樣無盡翺翔

しら鳥はかなしからずやそらの青
海のあをにもそまずただよふ　牧水

譯文：白鳥不悲哀，無染於海天青藍，依舊白。　牧水

這是施翠峰年輕時，最喜愛的一首日文短歌（和歌）。作者若山牧水
（1885-1928）出生九州宮崎縣，早稻田大學畢業，晚年移居神奈川縣
沼津。是自然主義作家，被譽為國民歌人。一生愛漂旅，也一輩子好
酒，享年僅四十三歲。〈白鳥〉之歌1919年收入歌集《別離》。

吟詠〈白鳥〉令人嚮往無盡飛翔，可以朝自己喜歡的志趣，所以發
展出施翠峰的繪畫創作，文學造詣，學術的成就，還有旅行見聞，
民俗調查乃至蒐藏、鑑定，以及與海內外名士交流之多角度接觸的
人生體驗，就像短歌裡的白鳥一樣，飛翔於無盡的天空，見識到各
式各樣的光景。

[本頁圖]
施翠峰晚年時留影，仍目光炯然。
圖片來源：施慧明攝影提供。

[左頁圖]
施翠峰，〈黃山〉（局部），2000，
油彩、畫布，80×65cm。

以下為頁面標註文字（左側圖說）：

[右頁上圖]
施翠峰，〈波濤洶湧〉，1993，
油彩、畫布，60.5×91cm。

[右頁下圖]
施翠峰，〈年年有餘〉，1990，
油彩、畫布，45×60.5cm。

[左上圖]
日本歌人若山牧水手寫〈白鳥〉之歌。

[左下圖]
施翠峰年輕時最喜愛的〈白鳥〉之歌，收錄在若山牧水全集《別離》（左4）。

[右圖]
1966年，施翠峰（右）與日本文學家井上靖合影。圖片來源：施慧明提供。

訪日親炙心儀作家

臺灣戒嚴時期（1949-1987）除了通過留學考試的大學畢業生，或有國際會議正式邀請，以及商務、應聘的人士以外，不能隨意出國。1966年施翠峰與李梅樹、洪瑞麟應邀參加文化交流籌備會而准許前往日本。李梅樹和洪瑞麟戰前都留學日本，只有施翠峰是首度出國，他嚮往日本文學已久，所以公務之餘不是去觀光，而是鎖定東京附近的現代文學名家親炙受教。

他們首先拜訪洪瑞麟就讀「帝國美術學校」（今武藏野美術大學）的老師清水多嘉示（1897-1981）的工作室，清水老師後來專事雕塑，當時是日本美術展覽會（簡稱日展）的顧問和武藏野美術大學教授，以及日本藝術院會員。

施翠峰請教與清水多嘉示同屬日本藝術院會員的文學家井上靖（1907-1991），要怎麼聯絡到他？幾經波折終於如願以償，在井上靖下榻寫作的大飯店餐廳，面對面交談。之後，再受邀前往井上靖家共進晚餐。井上靖告訴施翠峰，他的軍醫父親於1922年派在臺北當醫官，

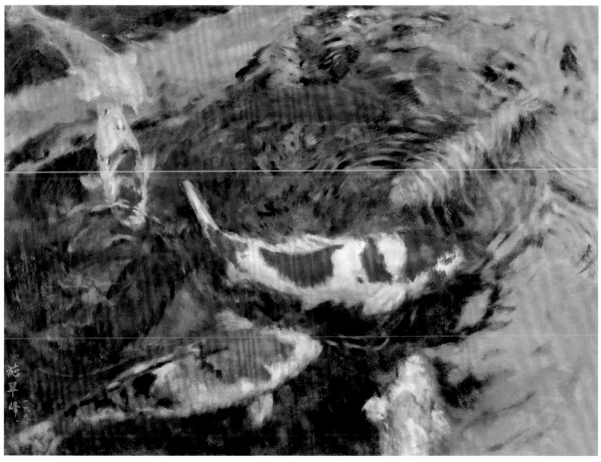

所以曾在1924年和1925年兩度到過臺北，彼時井上靖還是十七、八歲的少年，正就讀沼津中學校，但對臺北已經沒有什麼印象。這一段過程，也是臺灣讀者所不知道的。

出國前施翠峰翻譯過井上靖的《漩渦》。此際正在《大華晚報》連載中的井上靖小說是《堡壘裡的愛情》（原名「城砦」），所以要向井上靖報告。

會見井上靖的1966年，他已經是名滿日本的大作家，成名作〈獵槍〉，1947年發表於《文學界雜誌》，1950年《鬥牛》獲芥川賞。直到後來寫的《樓蘭》、《天平之甍》、《敦煌》、《孔子》等，幾乎是長篇歷史小說了！

訪問井上靖的前一天，施翠峰已事先電話聯絡，並約好前往拜訪的人是文學泰斗武者小路實篤（1885-1976），當時已是八十一歲的老文豪。1919年發表的中篇小說《友情》，施翠峰即將有節譯本收錄到東方出版社的「世界文學選集」中，所以也急著向原作者報告這個消息。

〔上左圖〕 井上靖所著《漩渦》的中譯本封面。
〔上右圖〕 日本文學家武者小路實篤著《友情》新版封面。
〔中圖〕 日本文學家井上靖《城砦》再版的新聞廣告。

〔右頁圖〕 施翠峰，〈月下美人〉，1995，水彩、紙，56×38cm。

〔下左圖〕 日本文學家井上靖的成名作《獵槍》原稿。
〔下右圖〕 施翠峰翻譯成中文的《友情》節譯本收錄到「世界文學選集」中。

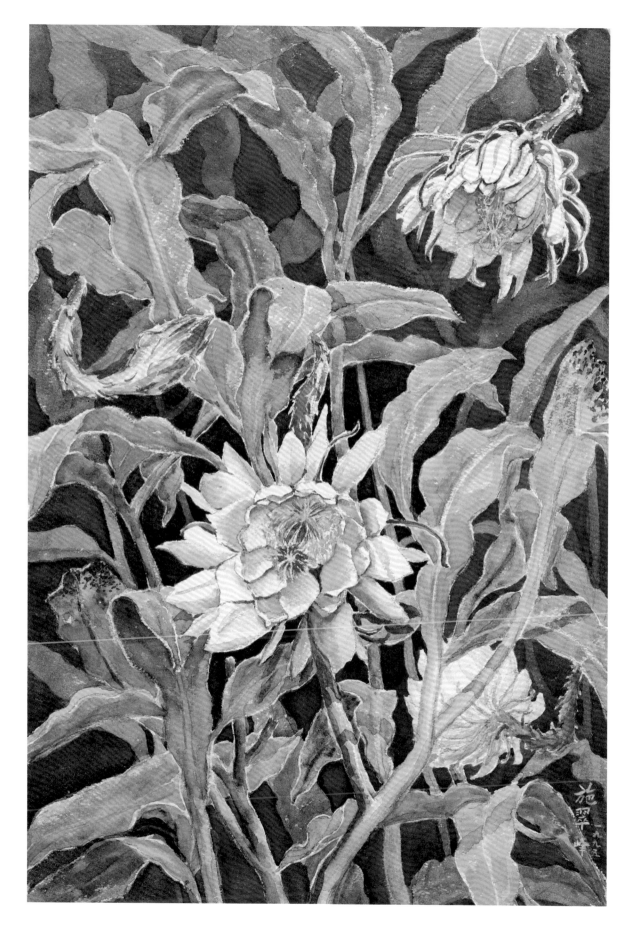

施翠峰 一九九五

1966年，施翠峰（左）拜訪日本文學家武者小路實篤。
圖片來源：施慧明提供。

武者小路實篤住在東京郊外，從新宿搭乘京王線電車尚需半小時車程的調布市仙川站下車，找到一幢有庭園的大宅第，進門後經過一番交談，兩人相偕走向戶外，在千坪庭院欣賞小橋、湧泉和池塘。七十歲以後，武者小路實篤即在此過著優游自適的晚年。

老文豪的文學起跑甚早，1910年與文友創刊《白樺》雜誌，提倡個性主義藝術論，除文學之外也介紹雕刻家羅丹（Auguste Rodin, 1840-1917）和後期印象派畫家，對日本近代文學與美術的發展，是一本最具啟發性的刊物。

初度踏上日本的施翠峰，正在翻譯連載中的小說，是比自己還年輕的日本文壇新銳石原慎太郎（1932-）所寫的《青春頌》。1966年9月底，也約定在東京日生劇場訪問到作家本人。

翌年《青春頌》中譯本出版，在日本也拍成電影，男主角就是石原慎太郎的弟弟石原裕次郎。哥

哥慎太郎大學時代（一橋大學三年級）發表的小說《太陽之季節》，1956年獲芥川文學賞。同年，同名的電影上映，弟弟石原裕次郎尚是配角而已。

可是兄弟倆都很爭氣，石原慎太郎是當代文壇寵兒；石原裕次郎更是家喻戶曉的影壇巨星。哥倆好的搭配其實是有時代背景的，《太陽之季節》革新了日本戰前的社會保守現象，打造戰後青年的奔放與不拘泥，石原裕次郎的戲路就是代表太陽族的解放。尤其是石原裕次郎的造形，對於戰後美軍進駐日本，陷入苦悶一代的日本男子，一身襤褸，比之美國大兵的魁梧體型，英挺軍裝，相較之下，有明顯的自卑，但日本青春期男孩子從石原裕次郎身上找到救贖，發現他的裝扮與氣魄，具備新時代青年的活力，終至形成魅力。

小說《青春頌》的內容，也是作者不滿保守的教育體制，反思中學生如何伸展自己的個性，不論是小說或電影，皆充滿自主性格的青春形象。

石原慎太郎與施翠峰年齡相近，所以很談得來，最後獲得的共識是，施翠峰說：「戰後日本作家似乎犯了一個通病，為了應付報刊需要，粗製濫造。」石原慎太郎回應：「施先生，您的話很對。」

石原慎太郎後來從政，當選過四屆東京都知事；石原裕次郎1962年曾經來臺灣拍片，住了將近一個月，卻於1987年因肝癌辭世，年僅五十二歲。

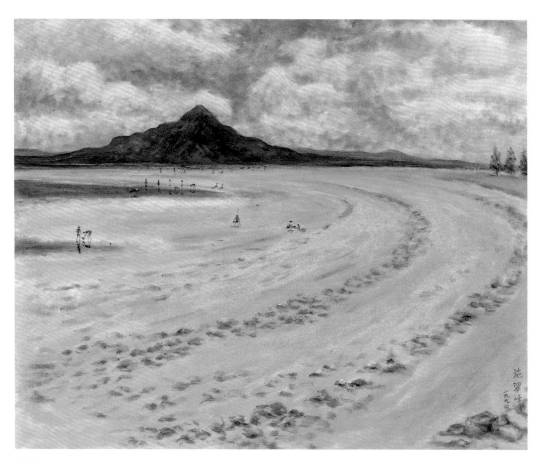

施翠峰，
〈海水浴場〉，
1994，
油彩、畫布，
53×65cm。

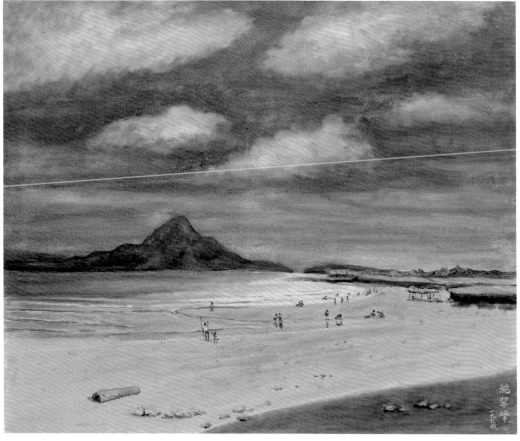

施翠峰，
〈驟雨將來〉，
1994，
油彩、畫布，
53×65cm。

[左頁上圖]
施翠峰，
〈候鳥的沉思〉，
1994，
油彩、畫布，
53×65cm。

[左頁下圖]
施翠峰，
〈觀音山與白鷺〉，
1994，
水彩、紙，
41×56cm。

1966年施翠峰赴日參加文化交流籌備會議，順赴探訪日本老中青三代作家，也前往考察東京藝術大學，參觀藝術大學素描教室。照片上施翠峰背後的騎馬像是柯達美娜答騎士像（Gattamelata），原作為銅鑄，佇立在義大利威尼斯，美國波士頓美術館將之翻成原寸石膏像。1935年東京藝術大學前身的東京美術學校，向波士頓美術館遊說成功，終於把石膏像捐贈給日本。這件大型雕塑騎士像曾經令在日本留學中的陳景容深深著迷，甚至可以說是騎馬像英姿，激勵他奮力考上東京藝術大學。

施翠峰在東京考察或自行訪問作家，於住宿的旅店巧遇琉球大學美術工藝科教授宮城健盛，並受邀前往沖繩參觀訪問。宮城健盛擅長

[左上圖]
東京藝術大學校門。

[左下圖]
佇立在義大利威尼斯柯達美娜答騎士像。

[右圖]
1966年，施翠峰攝於東京藝術大學素描教室。圖片來源：施慧明提供。

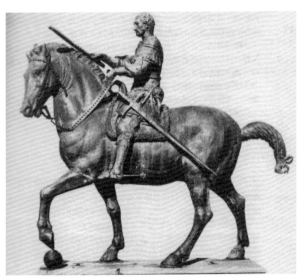

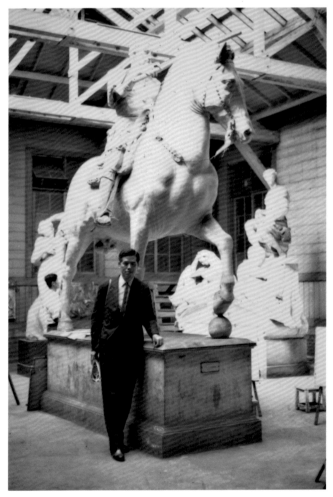

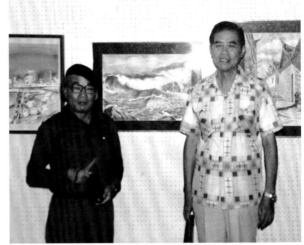

水彩畫，也曾來臺灣參加施翠峰發起的臺灣水彩畫協會歷屆展覽。

　　訪日歸來之後，施翠峰將流程與見聞連載於《大華晚報》，1967年發行單行本《日韓琉之旅》，仍由大華晚報社出版。書中第一篇即介紹京都廣隆寺的〈彌勒菩薩半跏思惟像〉，作者稱之為「日本國寶第一號」，指的是雕刻類佛像的第一號，該書封面圖像是京都金閣寺。

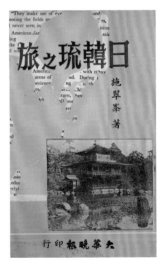

1967年，施翠峰著作《日韓琉之旅》書影。

為民間藝術發聲

　　最早呼籲重視臺灣民間藝術的學者，即是施翠峰。他所說的民間藝術包括古廟的雕刻、彩繪，以及民間的古器物，甚至是原住民生活用具與圖騰，乃至民間口語傳說等等，都涵蓋在民間藝術範疇。

　　1948年，就讀師院二年級，學生自治會發行油印本文藝刊物，他發表過一篇文章〈呼籲重視民間藝術〉，除民眾手工藝之外，也推及至民間繪畫、文學、音樂、戲劇等各方面。

　　1951年，何鐵華創辦《新藝術》月刊雜誌上，他也寫了一篇〈民間藝術本質論〉，可見臺灣民間藝術的理念，施翠峰起步得甚早。

［上左圖］
宮城健盛1969年及1970年夏季寄給施翠峰的手繪明信片。圖片來源：施慧明提供。

［上右圖］
1966年，施翠峰（右）與琉球水彩畫家宮城健盛合影。

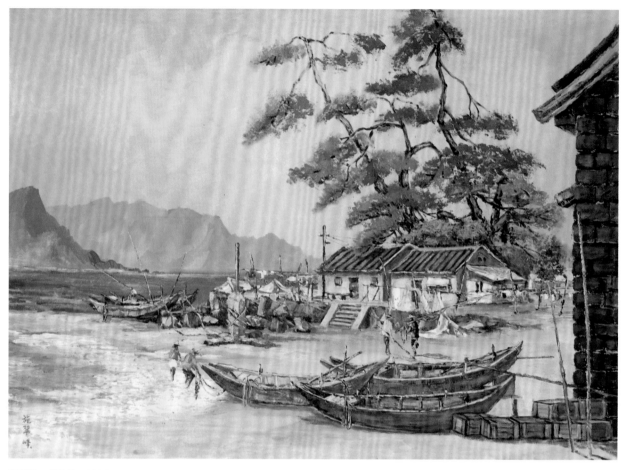

施翠峰，〈漁村〉，1987，
油彩、畫布，65×91cm。

〔右頁上圖〕
施翠峰，〈日正當中〉，1988，
油彩、畫布，60×91cm，
順益臺灣美術館典藏。

〔右頁下圖〕
施翠峰，〈椰林人家〉，1988，
油彩、畫布，45×60.5cm。

對本土文物的理性知覺，也觸發繪畫創作的「本土質感」，這是鄉土感情的起爆作用。1987年的油畫〈漁村〉，畫中對岸的尖形山是東澳烏石鼻，當時南澳尚是個小漁港。南澳是蘇花公路中途站，僅北迴鐵路南澳站附近有大聚落，所畫的港澳從前叫做「浪速」，1920年代以後首先招募宜蘭人來此開墾，至戰後才有少數居民出海捕魚，南澳老居民常稱自己生長的地方叫「那妞啊」，因為那是「浪速」（なにわ）日語的諧音。施翠峰用彩筆畫下臺灣最原始的風景。

1988年的〈日正當中〉與〈椰林人家〉之油畫二圖，皆池畔民家風景，相思樹叢和椰子樹是臺灣原生植物，卻也都是早年臺灣鄉村原味，同時抓住了「本土質感」的創作元素。

1990年的油畫〈曬土豆〉(P.124上圖)之作與同年油畫〈鄉村之晨〉(P.124

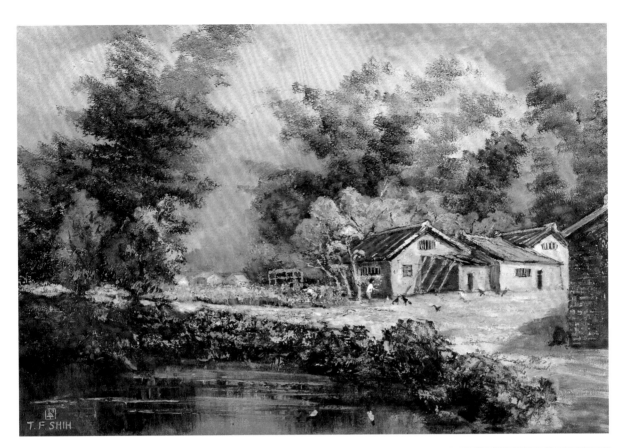

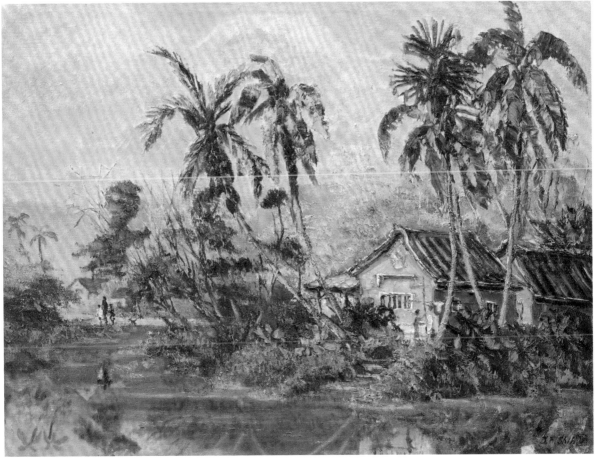

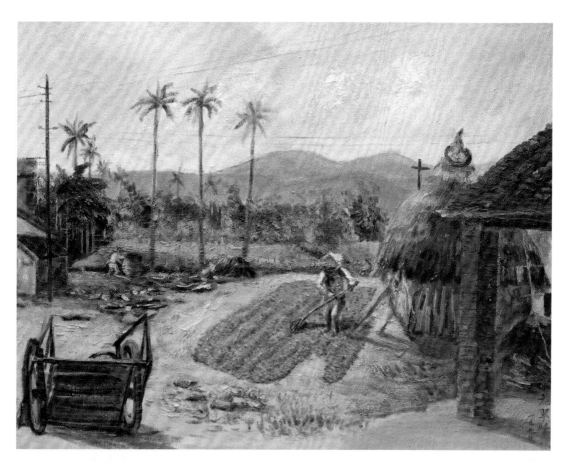

施翠峰，〈各奔東西〉，1993，
油彩、畫布，41×53cm。

_{下圖}），皆屬臺灣農民的生活作息，其所表達的人物姿態很傳神，鄉
土的質感隱藏著鄉民勤勞的本質。

　　這種勤勞的本質，在1993年的油畫〈各奔東西〉盡露無遺，點
綴的騎車人物是寧靜鄉野間的速度感，也有竹林迎風搖曳的動感，
右邊是民房，左側有稻草堆，構圖格外安定、穩重。

　　同屬寧靜風格的〈養鴨人家〉（P.126），1988年油畫作品，靜謐的
南國典型農村景色，有高聳的椰子樹，中景是紅瓦屋的民房，看起
來是中部臺灣風光。前景的池塘有鴨群和倒影，景象安詳和平，
二名趕鴨人動作看起來輕鬆自在的樣子。翌年（1989）的〈池畔人
家〉（P.127上圖）也是油畫，但色彩亮麗，畫境開放。可是同為1989年另

[左頁上圖]
施翠峰，〈曬土豆〉，1990，
油彩、畫布，41×53cm。

[左頁下圖]
施翠峰，〈鄉村之晨〉，1990，
油彩、畫布，31.5×41cm。

施翠峰，〈養鴨人家〉，1988，油彩、畫布，65×53cm。

[右頁上圖] 施翠峰，〈池畔人家〉，1989，油彩、畫布，41×53cm。
[右頁下圖] 施翠峰，〈午後鄉村〉，2003，油彩、畫布，31.5×41cm。

[右頁上圖]
施翠峰，〈永和遠眺〉，1990，
油彩、畫布，31.5×41cm。

[右頁下圖]
施翠峰，〈關渡漁村〉，1990，
水彩、紙，38×56.5cm。

施翠峰，〈鄉村晨景〉，1989，
油彩、畫布，91×72.5cm。

一幅油畫〈鄉村晨景〉，則有十足的藍蔭鼎（1903-1979）水彩況味，不同的是將藍蔭鼎的竹林變成椰子樹。

　　直至1990年代，有兩件逸出本土質感的新創意，即是油畫的〈永和遠眺〉和水彩畫〈關渡漁村〉，油畫的筆觸自由隨性；水彩採極簡揮灑，但都看得出來脫鄉土寫實，另創寫意新功力。

　　再看〈古厝灶腳〉（P.130），1994年的油畫，臺語「灶腳」就是廚房的意思，右下角是早年的磚砌大灶，在這裡炊飯、煮菜、燒開水等等，是傳統民房必備的重要地方，畫之左側也有一口大甕，整個畫面呈現一幅鄉土情調的原汁原味。

施翠峰，〈古厝灶腳〉，1994，
油彩、畫布，72.5×91cm。

大禹嶺是橫貫公路開通之後的高處景點，1986年的水彩畫〈大禹嶺
一景〉，施翠峰特別強調高山植物的挺直和高海拔林相的特徵，是脫離
既有的鄉土情調，新開發的臺灣新景觀，從前是畫家很難到達的地方，
現在則要全新定位本土的新質感、新面向。

同樣是臺灣畫家新面向的〈太魯閣峽谷〉（P.132），1990年的水彩畫，
岩石肌理布滿畫面，太魯閣之雄偉就是斷崖絕壁，在施翠峰的創作中，
也有表現本土的新質感意味。

2000年〈日出〉（P.133）一作的水彩畫，是畫野柳奇岩。1962年9月，
施翠峰在《自由青年》雜誌主持「寶島風情」專欄，寫過一篇散文〈野

柳仙蹤〉，他以仙女下凡的意象描寫野柳的怪石奇岩。其實那個年代
野柳是名不見經傳的小漁村，大家也不曉得野柳在哪裡？是攝影師引
領施翠峰到野柳的，因為海禁尚未開放，當然會遭遇海防兵哨盤問，
可是文章刊出後，民眾居然聞風而至，逼得政府不得不將野柳要塞地
變更作新的觀光區。

當初施翠峰並非有意為野柳代言，卻無意間打響野柳海景的知名
度。2000年，七十六歲的施翠峰重臨野柳看日出，曾經是臺灣祕境的
發現者，老來的筆尖自然流露著新的本土質感。

關心臺灣民間藝術，也創作臺灣鄉土質感的水彩和油畫。還有一
項功業，就是彰化人稱施翠峰為「臺灣鄉土的保護人」，其由來是施
翠峰大力呼籲請彰化縣政府不要出售彰化孔廟，因為縣議會已通過遷

建孔廟，原址改建大樓，藉以促進彰化的繁榮，這是1974年8月的新聞報導。

正好施翠峰在《中國時報》執筆中的「思古幽情」專欄，立即為文寫了一篇〈夫子變財神〉，意思是拆孔廟賣地，供建商發財。文章見報後依然未見縣政府回應，於是他上書行政院長蔣經國，才交辦內政部主管部門予以關心，最後決議原地修復。縣長也找上東海大學的漢寶德（1934-2014）教授，修復保存工程從而水到渠成。

七年後，1981年10月號《漢聲》雜誌「古蹟之旅」專輯，刊出漢寶德撰文〈彰化孔廟的修復〉，摘錄如下：「彰化孔廟年久失

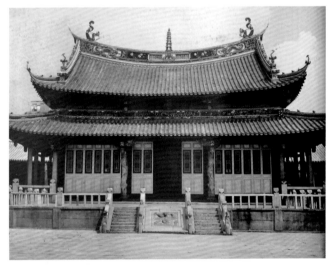

[左上圖]
重修完成後的彰化孔廟。

[左下圖]
2012年，施翠峰再訪彰化孔廟。
圖片來源：施慧明攝影提供。

[右圖]
施翠峰著《思古幽情集》，
收錄〈夫子變財神〉文章。

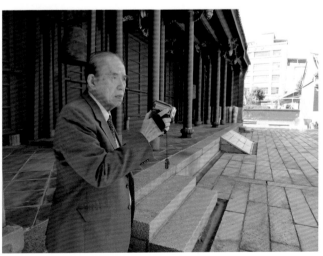

<div style="text-align:right">

夫子變財神

八月中旬與下旬，筆者因事大多時間都住在臺中市，有一天偶然翻閱報紙，看到位於彰化八卦山下面的孔子廟，由於縣府認為有礙彰化市的繁榮與發展，不久將要予以拆除出售地皮（一千多坪）另覓地點重建。對我來說，這是一則駭人聽聞的消息。保存歷史文化或名勝古蹟，在西方的歐美各國或東方的日韓兩國，已經推行了幾百年，而在臺灣卻好像是一樁新鮮的玩意兒似的，還得依賴一些有心人士的大聲呼籲，高聲叫喊，才能使一些地方行政機構覺醒，實在令人痛心。

全臺灣各地設有大小孔廟不下四十座，其中規模最宏大，歷史最悠久的首推臺南孔廟，它

145
思古幽情集
</div>

修，廟裡住了一些人家，廟門兩側也蓋了
違章建築，一副破敗、荒涼的樣子。拆建
的消息傳出來之後，引起不少有心人士的關
懷。其中採取具體行動的有施翠峰與席德進
兩位先生。」

〈夫子變財神〉集結在1975年出版的
《思古幽情集》之中，翌年，同專欄的續集
也跟著出版。首輯大都是古蹟探查，續集比
較偏重民間傳說，包括神話與民間奇談。

[左圖] 1975年，《思古幽情集》書影。
[右圖] 1976年，《思古幽情集》第二冊書影。

海內外名士學人交流

交友甚廣的施翠峰，在此僅舉幾位莫
逆之交，知己知彼，又志趣相投的海內名士
和海外學人。

戰後出版界巨擘游彌堅，最清楚施翠
峰的日文底子和中文能力，1968年川端康
成（1899-1972）榮獲諾貝爾獎，當時游彌堅
是東方出版社的社長，立刻急催施翠峰來
翻譯川端康成的作品。東方出版社是臺北市
衡陽路上的磚造紅樓，戰前也是日本人經營
的「新高書店」。游彌堅曾是第二任官派臺
北市長，下野後格外關心文化，組織「臺灣
文化協進會」，成立繪畫班，請李石樵來上
課，地點在臺北市新生南路瑠公圳旁的巷子
裡。它係游市長任內接收日本人財產的一幢
木造平房，經過好多年的法律訴訟之後，證
明它並非日產，而是東門周姓一族的祖厝。

[上圖] 施翠峰翻譯川端康成作品文選之封面。
[下圖] 臺北衡陽路舊觀，最左邊角落的紅磚建築即東方出版社。

東方出版社的「駱駝文庫」，是口袋型叢書，施翠峰節譯的《世界文學選集》，收入約七十部全世界著名的文學。

臺灣水彩泰斗藍蔭鼎最拿手的竹叢描繪法，在施翠峰尚未認識當代水彩大師之前，早就為之著迷。那個年代藍蔭鼎在「美援」機構的「農業復興委員會」發行的《豐年》半月刊，擔任總編輯。

「美援」是美國撥出龐大資金，援助臺灣經濟自立，其中的「農復會」是美國協助臺灣農業立國的美援機構。《豐年》半月刊是為提高農民知識而發行的雜誌，因為農民識字率有限，所以版面必須要有大量的插畫，美術編輯遂請來楊英風（1926-1997），因此雜誌上滿載著藍蔭鼎的鄉土繪畫和楊英風的農民版畫。

楊英風晚施翠峰一年考上師院，可是中途輟學被藍蔭鼎挖角投入豐年社。1952年楊英風找施翠峰，轉達藍蔭鼎邀稿之意，遂在《豐年》開闢專欄「臺灣風土與生活」，連載一年多，1966年結集成冊。

自早年施翠峰拜訪「鼎廬」之後，二人結下深厚的友誼，鼎廬是藍蔭鼎的齋室名，最初在臺北市中山北路三條通，1964年施翠峰出任國立藝專美工科主任，鼎廬遷往士林山腰，二人交情不減，一起逛古董店，一起討論原住民文化。

藍蔭鼎1969年寄給施翠峰的新年賀卡〈插秧〉圖，可見藍蔭鼎擅長的竹叢描繪法。圖片來源：施慧明提供。

初次訪問三條通鼎廬不久，教育部為拍攝《寶島風光》紀錄片，邀請藍蔭鼎、郎靜山（1892-1995）、施翠峰三人同行，環島旅行一個月以上，並且有機會深入花蓮、臺東山區的原住民部落，才感佩到藍蔭鼎與原住民之熟稔，和對原住民美術之理解，並且更進一步體會到他的水彩畫造詣。施翠峰

回憶：

　　我們這個攝影小組，在臺灣東部有備而來，一路遇有高山原住民部落，都進去拍攝，我開始接受臺灣原住民的傳統文化，便是以此為開始，甚至於後來在走入文化人類學的領域，也是以此為契機的。

　　拍攝《寶島風光》16厘米影片的攝影重任，自然落到郎靜山身上，他是施翠峰所有藝術界朋友中年紀最大的。之前，郎靜山主辦「電影講座」曾邀請施翠峰演講，後來偶爾也在美而廉餐廳聚談。

　　經這一趟環島之行，受到藍蔭鼎的薰陶與啟發，施翠峰對於臺灣原

住民文化進而常做田野調查，逐漸成為斯界專家。1975年施翠峰與收藏原住民文物的順益貿易公司董事長林清富已經認識，1980年代林清富成立「財團法人林迺翁文教基金會」，施翠峰應聘為董事，並參與籌建「順益臺灣原住民博物館」，終於到1994年正式成立。

　　日本學人中有兩位施翠峰心儀已久的臺灣民俗學家池田敏雄（1916-1981），和考古學者國分直一（1908-2005）。都是施翠峰參加韓國舉辦「亞洲民俗學會議」之後，特地轉往日本拜訪的，1971年在東京見到了池田敏雄。

　　池田敏雄少年時期隨家人來臺，就讀臺北師範學校，畢業後任教臺北市龍山公學校，娶艋舺人黃鳳姿為妻。黃鳳姿的母親常用日語說臺灣典故給女兒聽，終於催生女兒出版臺灣民間故事《七娘媽生》等書，也催促池田敏雄踏出採集臺灣民俗文化行動的第一步。1941年策劃《民俗臺灣》創刊，至1945年因戰爭而休刊。這本雜誌的封面或內頁，幾乎都有立石鐵臣（1905-1980）的插畫。戰後，池田敏雄偕夫人返日，據施翠峰的印象，回到日本的池田敏雄有一段日子並不是很得意的樣子。

　　1974年「第2回亞洲民俗學會議」會後，施翠峰從韓國直奔東京，會晤到戰後仍短暫留任國立臺灣大學的國分直一。戰後他還勤

[左圖]
黃鳳姿著作《七娘媽生》封面。

[中圖]
《民俗臺灣》雜誌書影。

[右圖]
立石鐵臣在《民俗臺灣》內的插畫。

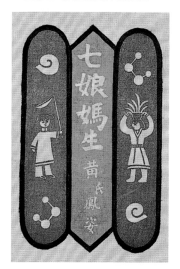

跑臺灣從事考古挖掘，並繼續發表臺灣研究的論文刊登到各種學報。如1951年《東洋史研究》的〈戰後臺灣歷史學與民族學界〉，有譯文登載於1951年《公論報》副刊「臺灣風土」，連載五期。1953年《民族學研究》的〈終戰後之紅頭嶼（蘭嶼）〉，以及〈臺北盆地的閩族系農家〉（1954）、〈臺灣先史時代之貝塚〉（1972）等。國分直一是退休後自掏腰包，往返日本與臺灣，稿費必然抵不過旅費，他用退休金研究臺灣，著實令施翠峰萬分敬佩。

施翠峰多次海外講座與參加國際會議及各國旅行，總是速寫簿不離手的描繪當地風光，而有了「地理質感」的繪畫創作。最初是1985年的水彩畫〈屏東所見〉（P.140），僅簡單表現數株檳榔樹，卻正好抓住地理的質感，也就是掌握到南臺灣的熱帶氛圍。

1981年施翠峰應美國國務院邀請藝術家訪美，旅美訪問行程一

〔上圖〕
1974年，施翠峰參加韓國「第2回亞洲民俗學會議」。圖片來源：本頁二圖由施慧明提供。

〔下圖〕
施翠峰描繪各地風光的寫生冊。

【關鍵詞】 美國國務院邀請藝術家訪美

美國國務院國際交流總署透過臺北美國新聞處推薦，邀請藝術家訪問美國。第一位受邀的是藍蔭鼎，1954年赴美。1962年同時邀請廖繼春與席德進，1965年前後有作家林海音，1977年受邀的是《藝術家》雜誌發行人何政廣，再來就是1979年的民藝學者劉文三，1981年的施翠峰及1985年的黃才郎。

受邀貴賓都可以自己決定訪問地點和設施，美方派員全程接待，也不需負擔任何費用。施翠峰選定印地安保留區做田野調查，美國人說：「您是第一個將旅遊行程改為學術田調工作的人。」

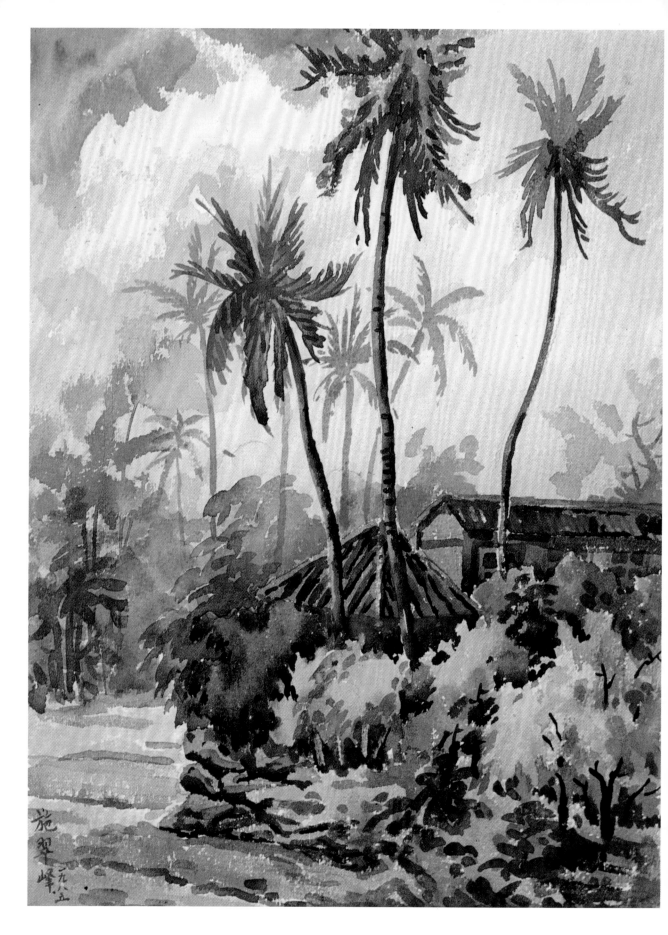

施翠峰 二九八五

個月,他要求參觀印第安人保留區做調查,返國後出版《縱橫美國尋幽情》。同年所畫的水彩〈夏威夷海濱〉,即是異鄉地理質感鮮明之作,圖中椰子樹的長相,亦與〈屏東所見〉有異。

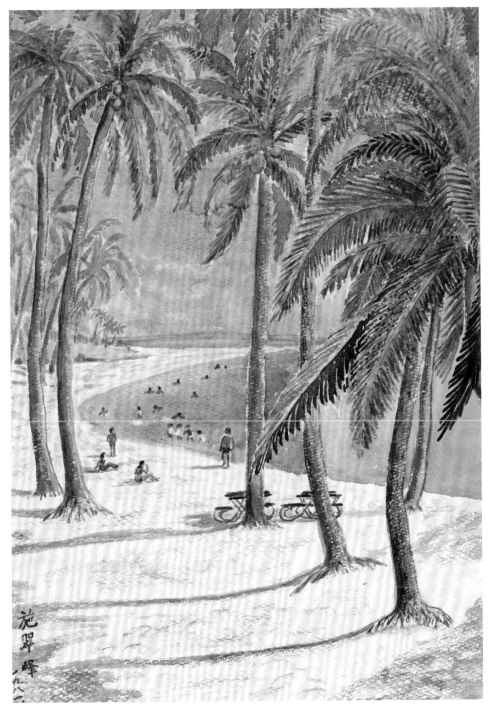

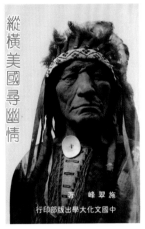

[上圖]
《縱橫美國尋幽情》書影。

[左圖]
施翠峰,〈夏威夷海濱〉,1981,
水彩、紙,57×38.5cm。

[左頁圖]
施翠峰,〈屏東所見〉,1985,
水彩、紙,37.5×27.7cm。

施翠峰的治學生涯，集收藏、鑑定，研究民俗及翻譯名著又不斷發表文章，實在是一位研究型的大學教授。

施翠峰海外踏查順道寫生的速寫淡彩，本來只當作行腳記錄，如今已是文化遺產的歷史記憶。

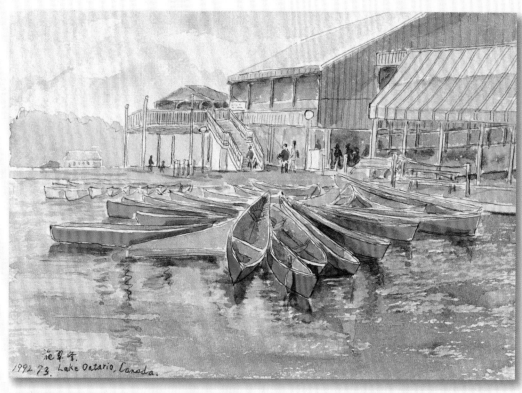

施翠峰，
〈加拿大安大略湖〉，
1992，水彩、紙，
15.5×22cm。

施翠峰，
〈希臘雅典帕特儂神殿〉，
1992，水彩、紙，
17.5×24.5cm。

施翠峰，〈加拿大皇家山修道院〉，1992，水彩、紙，22×15.5cm。　施翠峰，〈美國國會議事堂〉，1992，水彩、紙，22×15.5cm。

施翠峰，〈日本京都銀閣寺〉，1998，水彩、紙，26×19.5cm。　施翠峰，〈日本京都清水寺山門〉，1998，水彩、紙，26×19.5cm。

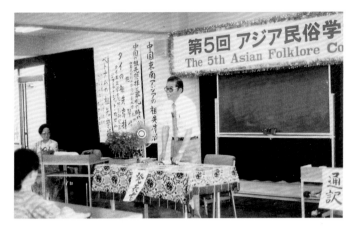

1981年，施翠峰於奈良大學第5屆亞洲民俗學大會上發表論文。圖片來源：施慧明提供。

[右頁上圖]
施翠峰，〈麗江古厝〉，1992，油彩、畫布，60.5×72.5cm。

[右頁下圖]
施翠峰，〈黃山雲海〉，1993，水彩、紙，44×59cm。

施翠峰，〈天神地祇〉，1981，水彩、紙，54×74cm，臺北市立美術館典藏。

可是美國返臺歸途中，施翠峰又轉往日本參加奈良大學的第5屆「亞洲國際民俗學會議」，發表論文〈漢民族拜祖先之禮儀演變〉，研究臺灣民俗與臺灣民藝的感召，同年他特別用水彩創作〈天地神祇〉，是很生動的寺廟神祇圖典大集合，被臺北市立美術館列入典藏。

另有旅行雲南的油畫〈麗江古厝〉，則是結合歷史與地理的雙重質感之新意，畫面依然具有濃厚的古意。同樣是中國風景的水彩畫〈黃山雲海〉是1993年之作，有意入境隨俗，採水墨筆法畫水彩。

1988年所繪的水彩〈米蘭古城堡〉，是一幅色澤亮麗的寫實風景，有歐洲景觀的地理質感。另一幅是2002年油畫〈泰姬瑪哈陵之夜〉，白色建築在夕陽之背光中，筆下的地理質感，反射出印度歷史與宗教的神祕性。

施翠峰，〈米蘭聖母院〉，
1988，水彩、紙，
53.5×38cm。

[右頁上圖]
施翠峰，〈米蘭古城堡〉，
1988，水彩、紙，
38×53.5cm。

[右頁下圖]
施翠峰，〈泰姬瑪哈陵之夜〉，
2002，油彩、畫布，
72.5×91cm。

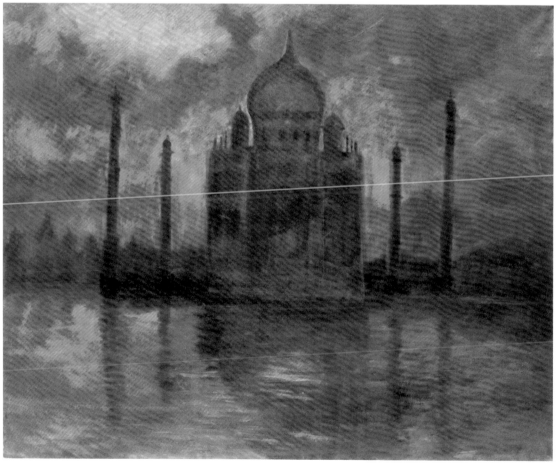

施翠峰，〈水鄉〉，2007，油彩、畫布，100×72.5cm。

施翠峰，
〈峇里島市集〉，
2010，
油彩、畫布，
40×50cm。

施翠峰，
〈臺東油菜花田〉，
2010，
油彩、畫布，
53×65cm。

施翠峰，〈待發〉，年代未詳，油彩、畫布，41×31.5cm。

施翠峰，〈月夜海濤〉，1993，油彩、畫布，65×91cm。

施翠峰，〈楓紅魚池〉，2011，油彩、畫布，112×145.5cm。

收藏家兼鑑定家

　　1950年代末期，施翠峰常跑古董店，彼時老闆們大都不太懂得臺灣傳統繪畫的價值，唯有施翠峰研究臺灣文化史，臺灣清代的傳統藝術，他早就掌握到史料，手中已入藏一件甘國寶的〈虎畫〉。甘國寶是武進士，18世紀初來過臺灣任總兵，業餘獨愛畫虎，另外一件甘國寶的〈虎〉是魏清德收藏的，後來由家屬捐贈給國立歷史博物館。以上二作都是現存最古的清代臺灣水墨畫。魏清德是艋

[左圖]
施翠峰藏品，甘國寶的〈虎畫〉。

[右圖]
魏清德捐贈給國立歷史博物館典藏的甘國寶作品〈虎〉。

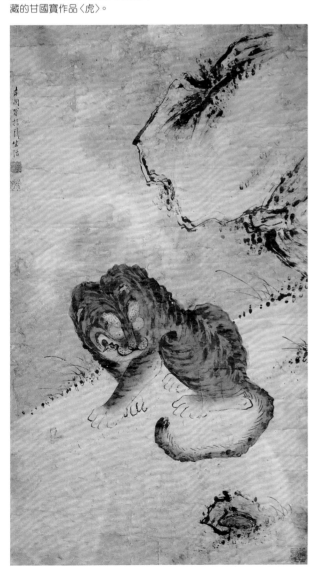

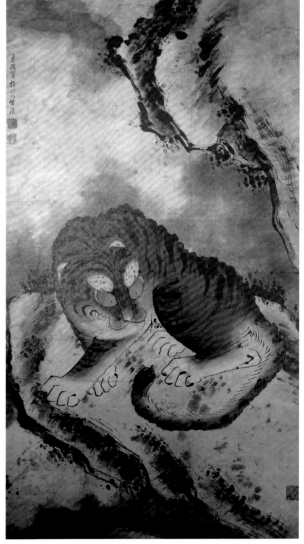

舺人，與臺灣第一位雕刻家黃土水（1895-1930）是道上朋友，黃土水名作〈釋迦出山像〉的石膏原模就是他收藏的，現在各美術館所藏的〈釋迦出山像〉，是後來從石膏再翻成銅鑄的。

施翠峰也知道早年古董商怎麼曲解臺灣傳統繪畫，並糟蹋原作的趣聞，例如清末出生的臺北蘆洲人蔡九五，於1920年代畫的〈魚藻圖〉，本來長軸右上方畫有太陽，但因為戰後的仇日政策，老闆以為那是日本的象徵，所以被挖掉了！因為蔡九五的作品原本就很搶手，施翠峰還是忍痛收藏下來。

1961年中華商場三樓是臺北市的古董街（鐵路地下化後拆除商場，變成大馬路，即今之中華路），施翠峰常與也喜愛收藏的藍蔭鼎，連袂上街物色古董，他們同時看中一尊女神像，老闆以為是觀音像，但深諳

[左圖]
黃土水雕塑作品〈釋迦出山像〉。

[中圖]
施翠峰藏品，蔡九五的〈魚藻圖〉。

[右圖]
施翠峰攝於藍蔭鼎的珍藏〈吉祥天女像〉旁邊。圖片來源：施慧明提供。

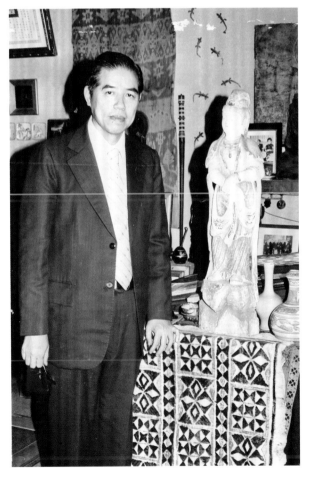

日本美術的施翠峰，一眼即判定那是如今日本亦極稀有的吉祥天女像，藍蔭鼎因有老友施翠峰鑑定，不惜斥資購得，成為鼎廬收藏品中最出色的鎮寶。

1980年1月號的《雄獅美術》，開設「古物收藏與鑑賞」專欄，請施翠峰執筆，他在首篇前言中有一段話：「筆者收藏古物二十多年，足跡所及自平地鄉村到山胞居住的山間，自臺灣島內涉及東南亞各個島嶼及中南半島、日本、韓國，收購而來的古物數以千計。……執筆連載〈古物收藏與鑒賞〉一文，將於本人一生所採購之古董為主，加以時代考證及詳述其鑑定的依據……」

所以施翠峰對古文物之興趣、了解與研究，進以具有鑑定的考證學基礎。他曾應邀前往日本岐阜縣四日市的古董會，為會員鑑定中國古畫，從而與當地收藏家持續交往，也鑑定他們專程帶來的臺灣的古物，凡經鑑定之後的作品都裝入合身的木盒，簽上鑑定人之大名、蓋章才算完成鑑定。

蒐藏是愛好古文物的決斷行動，喜歡古文物是人類學和原住民文化的研究心得，施翠峰曾經被形容為「採集藝術的旅行者」，旅行有印證足跡的繪畫作品，旅行還有深山偏鄉的田野調查，最終都成為學術專論。早年的文字

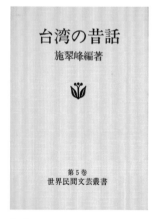

施翠峰編著的《臺灣之昔話》（日文版，昔話即民譚）。圖片來源：本頁二圖由施慧明提供。

施翠峰鑑定古文物完成後裝入木盒。

施翠峰，〈不丹的傳統建築物〉，
1993，水彩、紙，17.5×24.5cm，
圖片來源：施慧明提供。

和翻譯，以及同時期的少年小說，是率先立足現代兒童文學的開拓者，所以施翠峰一生知古通今，一直從事自己喜歡的工作，也一路走到終點。

此外，自1980年7月起，施翠峰不定期撰寫文章送到《藝術家》雜誌發表，第一篇是〈世界文化的十字路口：東南亞〉，主要寫他三次親臨中南半島及南海重要的各島嶼，對東南亞主要種族及其生活概況的體驗記錄。接著包括：〈南部山地藝術之旅〉、〈探討古銅鏡與宗教的關係〉、〈臺灣交趾陶的一大盛事：臺灣陶塑人物展〉、〈臺灣美術奠基功臣尾崎秀真〉、〈日治初期臺灣的美術活動〉，到了2007年，施翠峰發表了〈表現美感的人生：追憶年輕時代〉，之後還有〈對文化與藝術的熱愛：撫今追昔臺灣藝文往事〉、〈才華洋溢的藍蔭鼎：藝壇

施翠峰2007年9月發表於《藝術家》
雜誌上的文章頁面。

施翠峰，〈龜山島晨曦〉，
1992，油彩、畫布，
39.2×52cm，
臺北市立美術館典藏。

交誼錄之一〉、〈溫文儒雅的郎靜山：藝壇交誼錄之二〉等系列文章十七篇，他對往事的記述引人入勝。晚年他曾寫道：「年歲邁進八十有餘，回憶過往時代生活，感慨良多。……我的一生，作畫與教書、繪畫、寫作佔了全部時間。……人生短暫，藝術永恆。」

晚年，因心臟瓣膜問題藥石罔效，病逝榮總。告別式上最後揚起送別的歌曲是施翠峰最喜愛的兩首日本歌——童謠〈夕燒〉和〈霧子之探戈〉（原唱者是1960年代低音歌王法蘭克·永井，臺語歌謠翻成〈懷念的播音員〉）。

2018年施翠峰走完多彩多姿的人生。最後，節錄國立歷史博物館館長廖新田的追悼文：「施翠峰為後來的臺灣藝術研究留下珍貴的資料，他的貢獻與地位還有待我們持續發掘與分析。」

是的，施翠峰像白鳥一樣無盡飛翔，留下無窮的寶藏，正等待我們開採。

施翠峰生平年表

1925	· 一歲。出生於臺中州彰化郡鹿港街，父施文坡，母施吳治。
1933	· 九歲。就讀鹿港第二公學校（今文開國小）。
1939	· 十五歲。考上臺中一中。
1947	· 二十三歲。考入臺灣省立師範學院圖畫勞作專修科（今國立臺灣師範大學美術學系）。
1950	· 二十六歲。任教於臺灣省立臺北商業學校（今國立臺北商業大學）。
1953	· 二十九歲。與臺大教授李添春的長女李清香小姐結婚。
1954	· 三十歲。長女慧英出生。
1955	· 三十一歲。受聘為臺灣省立師範學院藝術系講師。次女慧明出生。
1956	· 三十二歲。夜間兼任《良友》雜誌社總編輯。
1957	· 三十三歲。與日本導演合作影片《風塵三女郎》，擔任編劇兼副導演。此片榮獲1960年日本全國影展「最佳社會教育獎」。 · 8月31日，首次召集臺籍作家聚會於齊東街寓所，有陳火泉、李榮村、廖清秀、許炳成、鍾肇政等人。 · 長男弘一出生。
1958	· 三十四歲。三女慧美出生。
1959	· 三十五歲。獲臺北西區扶輪社頒發之文藝獎章。
1960	· 三十六歲。任《大華晚報》主辦第1屆中國小姐選拔評審委員。 · 獲中國文藝協會頒發之第1屆文藝獎章。
1961	· 三十七歲。國立臺灣藝術專科學校校長延聘至該校美術工藝科專任副教授。 · 次男弘晉出生。
1963	· 三十九歲。歷史小說《龍虎風雲》出版。臺灣電視公司邀請，連續撰寫臺灣鄉土、民間故事之電視劇本。
1964	· 四十歲。任國立臺灣藝術專科學校美術工藝科主任（至1972年）。 · 3月1日，《臺灣文藝》社長吳濁流委託主持「臺灣文藝座談」，是臺灣作家敢參與公開活動之濫觴，參加者有：林衡道、吳濁流、王詩琅、廖清秀、陳火泉、鍾肇政、文心、趙天儀等三十多人。 · 8月獲教育部審定通過教授資格。
1965	· 四十一歲。長篇創作小說《愛恨交響曲》出版。
1966	· 四十二歲。與李梅樹、洪瑞麟赴日本開會，順道訪問日本名作家。 · 長篇創作小說《歸燕》出版。 · 中央書局印行著作《風土與生活》單行本。
1967	· 四十三歲。東方出版社印行著作《施翠峰藝術論叢》。 · 連載於《大華晚報》之著作《日韓琉之旅》單行本出版。
1969	· 四十五歲。〈中國南方民俗工藝〉論文獲中山學術文化基金會專題研究獎助。
1970	· 四十六歲。與李澤潘、陳景容、洪瑞麟、何文杞等創立「臺灣水彩畫協會」。 · 教育部同意之下，借調轉任中國文化大學專任教授兼美術學系主任（至1976年）。兼任華岡博物館首屆館長。
1971	· 四十七歲。「全國美展」西畫評審委員，後改任評議委員。 · 任臺灣水彩畫協會會長至2000年。
1972	· 四十八歲。應邀赴馬來西亞藝術學院講學，回程轉往爪哇島、峇里島、泰國從事先住民族文化藝術之田調。
1973	· 四十九歲。再次赴馬來西亞藝術學院講學，再轉赴爪哇島、婆羅洲島之沙巴、砂勞越、馬來半島及泰北等地從事各先住民種族之田野調查。 · 〈南海遊蹤〉連載於《大華晚報》，之後出單行本。 · 5月，參加「第1回亞洲民俗學會議」，發表論文。
1974	· 五十歲。任臺灣省政府文獻委員會委員（至2003年）。 · 任「臺北市美展」評審委員。 · 赴韓國參加「第2回亞洲民俗學會議」，發表論文。

1975	·　五十一歲。出版著作《思古幽情集》(名勝古蹟篇)。
1976	·　五十二歲。5月，赴韓國參加「第3回亞洲民俗學會議」，發表論文。
	·　6月，應日本岐阜齒科大學之聘，擔任文化人類學教室客座教授。
	·　著作《思古幽情集》續輯(神話傳說篇)出版。
	·　8月，第3度赴南洋，巡訪呂宋島、馬來半島、爪哇島等地，尋找原始民族文化資料，而後著有《南海屐痕》連載於《中國時報》副刊，翌年出版上、下兩冊。
1977	·　五十三歲。省政府新聞處出版著作《臺灣民間藝術》。日文《臺灣の昔話》列入東京三彌井書店之「世界民間文學叢書第5卷」。
1978	·　五十四歲。日文著作〈臺灣民譚與華南民譚的比較〉編入《東北亞民族說話之比較研究》(東京櫻楓社發行)。
1979	·　五十五歲。任全省美展西畫部評審委員。
	·　成立「純美畫會」，會員呂基正、吳承硯、李克全、徐藍松、羅美棧共計六位。
1981	·　五十七歲。7、8月間應美國國務院之邀赴美考察，前往印地安人Cherokee與Pabuelo兩族保留區作田調。
	·　出版著作《縱橫美國尋幽情》。
	·　9月，由美國轉往日本，參加在奈良大學「第5回亞洲民俗學會議」，發表論文。
	·　應聘行政院新聞局金鼎獎評審委員。
1984	·　六十歲。任「高雄市美展」評審委員。
	·　應聘日本高崎藝術大學兼任客座教授，每年兩次短期密集授課(至1986年)。
1985	·　六十一歲。臺灣省立博物館邀請舉辦首次西畫個展。並巡迴至臺灣省立臺中圖書館、臺灣省立臺南社會教育館、高雄市臺灣新聞報畫廊等處展出。
	·　擔任教育部「民族藝術薪傳獎」評審委員兼工藝組召集人。
1987	·　六十三歲。臺灣省立美術館西畫類典藏委員。
	·　任日本高崎藝術大學專任客座教授。
1988	·　六十四歲。於國立歷史博物館「國家畫廊」舉辦個展，由時任副總統謝東閔頒發四十年來對臺灣美術貢獻紀念獎章。
	·　旅日期間隨筆〈扶桑拾穗〉連載後出版單行本。
1989	·　六十五歲。任省立美術館諮詢委員。
	·　8月，前往蘇門答臘島、龍目島探查，是臺灣人第一個踏上龍目島者。
1990	·　六十六歲。任教育部「民族藝師」評審委員，並任工藝組召集人。
	·　8月，前往印尼勃羅洲島加里曼丹與西拉維斯島探查先住民族文化，是臺灣人第一個申請獲准而登上西拉維斯島者。
	·　連續任教大專院校滿四十年，總統李登輝及時任交通部觀光局局長毛治國頒發資深教授獎章與獎狀。
1991	·　六十七歲。任臺北縣政府文化諮詢委員。
	·　5月，於臺北市印象畫廊舉辦個展。
1992	·　六十八歲。任文建會「民族工藝獎」評審委員。
1993	·　六十九歲。於臺北市寶慶路遠東百貨公司「遠東藝術廣場」舉辦個展。
1994	·　七十歲。於彰化縣立文化中心慶祝七十大壽舉辦巡迴展，巡迴全臺文化中心。
	·　於臺北市立美術館、臺灣省立美術館舉辦「七十歲回顧展」。
1995	·　七十一歲。獲美國西太平洋大學博士學位(Pacific Western University Ph.D)。
1997	·　七十三歲。任日本高崎藝術大學專任客座教授兩年，期間旅居日本。
	·　9月，由《讀賣新聞》與「堀越學園」主辦，在於日本高崎城市藝廊舉行個展。
1998	·　七十四歲。任全國美展評議委員。
1999	·　七十五歲。在日本客座講學完畢，赴伊朗旅行。
2000	·　七十六歲。任國立臺北大學民俗藝術研究所兼任教授。

2001	· 七十七歲。第三次赴砂勞越，首次探查尼亞洞先住民族遺址。
	· 9月，任國立臺灣藝術大學造形藝術研究所兼任教授。
	· 任教育部藝術教育委員會委員。
	· 國立歷史博物館印行著作《臺灣原始宗教與神話》。
2002	· 七十八歲。任「第16屆全國美展」大會委員。
	· 於國父紀念館舉行「創作五十五年回顧展」。
2004	· 八十歲。國立歷史博物館印行著作《臺灣原住民身體裝飾與服飾》。
2005	· 八十一歲。宜蘭國立傳統藝術中心舉辦「亞太地區原始藝術特展」，展出收藏之太平洋地區各島原始民族生活器具，並任策劃總顧問。
	· 赴印尼雅加達旅行。
	· 任國立臺灣師範大學臺灣文化語言研究所兼任教授。
	· 國立傳統藝術中心印行著作《臺灣原始藝術研究》。
	· 赴北越調查少數民族居住地區砂壩 (Sapa)。
2007	· 八十三歲。赴貴州旅行，調查侗族、水族、苗族、畬族等。
2008	· 八十四歲。策劃臺北縣黃金博物館「妙相金彩」亞洲鎏金佛像展。
2009	· 八十五歲。獲國立臺灣藝術大學頒發榮譽教授。
2010	· 八十六歲。赴大陸雲南西雙版納旅行調查傣族、白族等少數民族。
	· 9月，於國立傳統藝術中心舉辦「2010亞太傳統藝術節特展」，擔任策展並提供收藏品展出。
	· 11月，臺北縣政府文化局出版北臺灣文學97「施翠峰回憶錄」。
2011	· 八十七歲。赴日本宮崎、鹿兒島旅遊。
	· 新北市文化局出版著作《臺灣民譚》。
	· 受邀至彰化藝術館舉辦「畫壇老樹——施翠峰回鄉展」。
	· 11月，新北市文化局出版著作《臺灣民譚》。
2012	· 八十八歲。6月，捐贈國立自然科學博物館臺灣史前巨石器逾百公斤，此批巨石刻劃史前居民生活習俗與祭祀活動。
	· 10月，受邀於新北藝文中心舉辦「施翠峰教授——米壽特展」。
2015	· 九十一歲。獲頒第2屆「教育部藝術教育貢獻獎終身成就獎」。
2018	· 九十四歲。逝世於榮民總醫院。
2021	· 《家庭美術館——美術家傳記叢書——思古・通今・施翠峰》出版。

參考資料

· ———，《石原裕次郎映畫コレクション》，東京：キネマ旬報社，1994。
· 田中英道，《日本美術全史》，東京：講談社學術文庫，2012。
· 李欽賢，〈東京觀井上靖展〉，收錄李欽賢著，《國民美學》，臺北：草根出版，1996，頁173。
· 李欽賢，〈浮洲里青春印記〉，《國立臺灣藝術大學五十五週年》（校慶刊刊），新北：國立臺灣藝術大學，2010。
· 李欽賢，〈沉默騎士——陳景容藝術的原風景〉，《鹽分地帶文學》37 (2011.12)，臺南：臺南市政府文化局，2011，頁29-42。
· 李欽賢，〈新論楊乾鐘〉，《美術教室的鐘聲——楊乾鐘繪畫歷程》，宜蘭：宜蘭美術館，2020，頁6-9。
· 每日新聞社，〈昭和文學作家史〉，《別冊1億人の昭和》，東京：每日新聞，1977，頁68-72、頁268-272。
· 施翠峰，《施翠峰回憶錄》（北臺灣文學：臺北縣作家作品集97），臺北：臺北縣政府文化局，2000。
· 施翠峰，《翠峰藝術論叢》，臺北：東方出版社，1968，頁21。
· 高橋洋二，〈近代詩人百人〉，《別冊太陽》，東京：平凡社，1978，頁105。
· 陳奇祿，〈我和臺灣研究〉，《民族與文化》，臺北：黎明文化，1981，頁141-158。
· 蕭瓊瑞，〈戰後臺灣現代繪畫運動大事年表〉，《臺灣美術史研究論集》，臺中：伯亞出版，1991，頁197-199。
· 鍾肇政著，《臺灣文學十講》，臺北：前衛出版，2000。

▍感謝：承蒙施慧美、施慧明教授提供資料、圖檔等，以及圖檔授權，萬分感謝。

家庭美術館／美術家傳記叢書

思古・通今・**施翠峰**

李欽賢／著

發 行 人	梁永斐
出 版 者	國立臺灣美術館
地　　址	403 臺中市西區五權西路一段 2 號
電　　話	（04）2372-3552
網　　址	www.ntmofa.gov.tw
策　　劃	蔡昭儀、何政廣
審查委員	黃冬富、謝世英、吳超然、李思賢、廖新田、陳貺怡
	潘　福、高千惠、石瑞仁、廖仁義、謝東山、莊明中
	林保堯、蕭瓊瑞
執　　行	林振莖
編輯製作	藝術家出版社
	臺北市金山南路（藝術家路）二段 165 號 6 樓
	電話：（02）2388-6715・2388-6716
	傳真：（02）2396-5708
編輯顧問	謝里法、黃光男、林柏亭
總 編 輯	何政廣
編務總監	王庭玫
數位後製總監	陳奕愷
數位藝術製作	林芸瞳、陳柏升
文圖編採	王郁棋、史千容、周亞澄、李學佳、蔣嘉惠
美術編輯	吳心如、王孝嫄、張娟如、廖婉君、郭秀佩、柯美麗
行銷總監	黃淑瑛
行政經理	陳慧蘭
企劃專員	朱惠慈
總 經 銷	時報文化出版企業股份有限公司
	桃園市龜山區萬壽路二段 351 號
電　　話	（02）2306-6842
製版印刷	欣佑彩色製版印刷股份有限公司
裝　　訂	聿成裝訂股份有限公司
初　　版	2021 年 11 月
定　　價	新臺幣 600 元

統一編號 GPN　1011001294
ISBN　978-986-532-390-5

國家圖書館出版品預行編目資料

思古・通今・施翠峰／李欽賢 著
-- 初版 -- 臺中市：國立臺灣美術館，2021.11
160面：19×26公分（家庭美術館.美術家傳記叢書）

ISBN　978-986-532-390-5　（平裝）

1.施翠峰　2.畫家　3.臺灣傳記

909.933　　　　　　　　　　　110014774